韓系
石膏設計

Plaster design

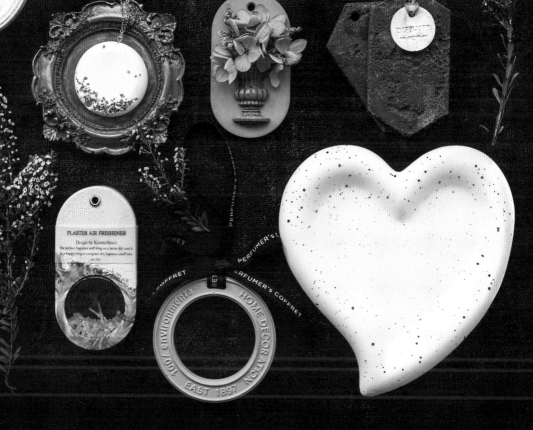

PLASTER AIR FRESHENER
Design by KanmieSpace
The perfect fragrance will bring us a better life, and it is a happy thing to integrate the fragrance smell into our life.

在石膏設計中，
感受無限的創造力

在開設工作室以前，我學的是完全不相關的會計類型工作。如果不是一次偶然的機會參加手工蠟燭課程，在我心中點燃了一盞燭火，就不會有現在的 KanmieSpace 藝術工作室誕生。生命的轉折出現在哪裡難以預料，這本書也是一樣。

我之所以開始研究石膏設計，是在幾年前飛往韓國進修蠟燭證書課程時，意外接觸到了初階的石膏製作。當時只覺得石膏挺經濟實惠的，成本低、實用性高、用到的工具也簡單易取得，滿適合平常喜歡手作的人。所以有閒暇時間的時候，就會嘗試製作一些有變化性的石膏作品，但也就自己做來玩玩，不曾把它當成教學的一部分。

一直到韓國突然出了一套石膏的證書課程，我仔細看了之後發現，那套課程的內容居然跟我平常做的作品相似度極高，所以萌生了推出線上課程的念頭，結果意外販售出了幾佰份線上課程，於是我開始研究更多種石膏的變化，也才有了這本書的誕生。

在這本書中，集結了我從一開始隨興摸索到後來認真鑽研，經過各種實際製作、驗證的石膏製作技巧。只要改變比例、手法，同樣的材料就能有無盡的變化，從自然的礦石、水泥，童趣的塗鴉、仿真甜點，精緻復古的仿舊感、文藝復興風，無論喜歡什麼樣的質感與風格，都能納入設計元素之中，做成自己喜歡的擴香石、托盤、花瓶等物件，也可以結合乾燥花、蠟燭等異材質，充滿無限的可能性！

很多學生來找我上課，都是為了創業、開班設課。創業如同品嘗一杯美酒，沒有經過那入口後的酸澀，就無法嚐到入喉後的回甘，一路上的酸甜苦澀，唯有自己經歷過一番才能真正體會。

從學商到創作蠟燭，再到石膏設計。當年埋頭在數字中的我，大概也想不到多年後的自己會為了「傳遞美好」的理念而創業。經常有學生問我，「創業」遇到最大的問題或阻礙是什麼？這個問題因人而異，例如：資金不足、害怕與學生（陌生人）接觸、家人的反對等等。而我覺得最可怕的阻礙是：「對自身的受限」，懷疑自己的美感不被大家欣賞、不相信自己的能力、害怕無法回收成本……其實，這對大多數人來說，都是些莫須有的猜疑；如果連給自己一次機會都那麼吝嗇，那麼這些問題都是多餘的。

透過這本書，我也想告訴學生們：把學習當作是投資自己吧！學習到的東西都是自己的無形資產，融會貫通後才能轉變成自己的生財器具，所以投資自己永遠不會錯！就像石膏設計一樣，我們的體內蘊藏著龐大的創造力，只看你有沒有正視它，將它轉變成能量和實質上的工具武器。希望大家，都能感受到自己的無限可能！

Kanie

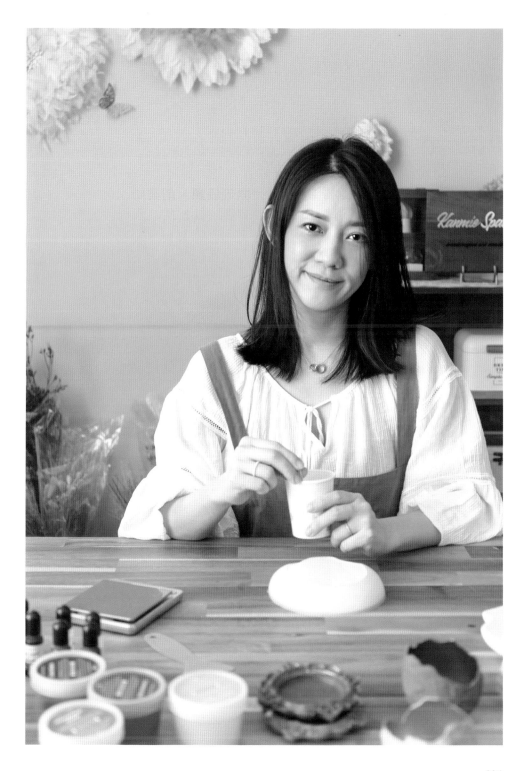

韓系石膏的美好生活提案

自古以來，石膏（plaster）就是一種用途廣泛的礦物，舉凡醫療、建築、工業、農務、藝術，甚至食品中都存在其身影（製作豆腐的凝固劑）。而聽到石膏創作，多數先想到的可能是美術系的石膏像、雕塑這類藝術品，或是建材用的大型石膏牆、石膏板。

然而最近幾年，韓國逐漸流行的石膏設計卻很不一樣，主打將石膏結合生活，做成日常使用的美麗物品。不僅縮短了距離感、提升實用性，也充分活用石膏容易塑型、凝固快的特性，發展出各式各樣的造型小技巧，讓成品呈現更加豐富的樣貌與風格，受到許多手作族群的喜愛。

本書中的所有石膏，都是使用「石膏粉」來製作，一共收錄了30款最具代表性的作品。每一款都含括了製作或裝飾上的重要技巧，也有因應需求調整配方的方法，看似簡單，卻都是成功的關鍵。學會之後，就可以自己靈活應用、組合，做出專屬於自己的設計！

BOX ◣ **本書使用的石膏粉特性**

經過處理的石膏粉，普遍為白色。

石膏粉的種類有很多，由於各自的成分、顏色、物理特徵均不同，這些皆可能影響到石膏的加水比例、硬化速度、硬度、脆度……，所以多半會以用途來挑選。

本書使用的石膏粉只有一種，類型為「齒科石膏粉」，其特性為：

- 強度高，表面不易裂開或碎掉。
- 混入細微粒子、表面光滑度極高，適合精密模型製作。
- 具有優良的隔音、隔熱及防火效果。
- 具有良好的吸水性。
- 凝結速度快。

韓系石膏設計
的優點

- 製作的過程輕鬆，步驟好懂 -

- 材料的價格不高，容易購買 -

- 材質堅固耐用，更具實用性 -

- 技巧簡單卻能做出多樣變化 -

- 精緻漂亮，自用送禮均適合 -

常見的
韓系石膏用途

石膏由於材質堅固、吸水、耐熱、凝固快，可以做的品項很多。下列是本書中收錄，比較常用也適合初學者的類型，有助於快速掌握製作技巧。

擴香磚＆擴香石

石膏表面布滿細密孔洞，具有吸水性，能夠快速吸收香氣，達到香氛作用。而且不容易壞、很耐用，香味變淡後補滴精油即可重複使用。

杯墊＆托盤

由於石膏堅固而且吸水、吸濕，很適合做成托盤，用來放置杯子或存放飾品小物。

花器

石膏不怕水、不易碎裂，也常做成花器使用。但由於吸水性好，如果想插鮮花，建議搭配試管或做得大一點，以免水一下子被吸乾。

燭台＆蠟燭

耐熱的石膏特性，可以當燭台，也可以直接結合蠟燭，製作出容器蠟、雙層石膏蠟燭。

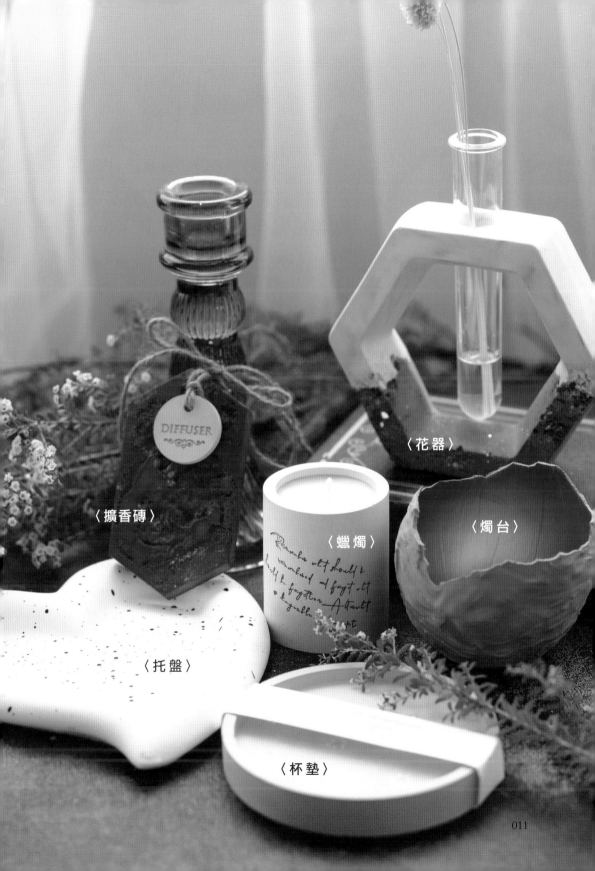

〈花器〉

〈燭台〉

DIFFUSER

〈擴香磚〉

〈蠟燭〉

Remember what should be
remembered and forget what
should be forgotten—A tault
• Anguelle heart

〈托盤〉

〈杯墊〉

CHAPTER 1 〈準備篇〉
韓系石膏設計的基礎

CHAPTER 2 〈設計篇〉
打造自己的石膏美學

CHAPTER **3** 〈實作篇〉

初學基礎擴香石

CHAPTER **4** 〈實作篇〉

進階造型擴香石

CHAPTER **5** 〈實作篇〉

韓系質感的杯墊・托盤・花器

CHAPTER **6** 〈實作篇〉

結合異材質的石膏燭台・蠟燭

本書的配方使用説明

雖然書中會提供示範的模具尺寸，但由於石膏作品的材料量，會因為各模具、石膏粉品牌而有差異，難以提供確切重量，故將以「比例」標示配方，計算方法如下。
首先，確認自己使用的：

1. 石膏粉與水的比重
（此處以 TST 超硬石膏粉約 1.6 計算，其他品牌請參照 p24 的説明測量）

2. 模具容量
（此處以 100ml 計算，可將模具裝滿水，再倒出秤水的重量）

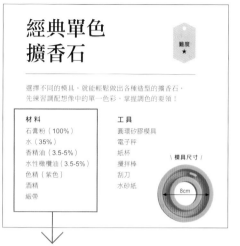

經典單色擴香石

難度 ★

選擇不同的模具，就能輕鬆做出各種造型的擴香石，先練習調配想像中的單一色彩，掌握調色的要領！

材料	工具
石膏粉（100%）	圓環矽膠模具
水（35%）	電子秤
香精油（3.5-5%）	紙杯
水性橄欖油（3.5-5%）	攪拌棒
色精（紫色）	刮刀
酒精	水砂紙
緞帶	

模具尺寸 8cm

接著以「經典單色擴香石」為例，可得知材料配方及用量如下：

- 石膏粉（**100%**）= 100（模具容量）×1.6（石膏粉比重）= 160g
- 水（**35%**）= 160（石膏粉量）×0.35 = 56g
- 香精油（**3.5 - 5%**）
- 水性橄欖油（**3.5 - 5%**）

= 160（石膏粉量）×0.035～0.05 = 5.6～8g

- 色精（紫色）
- 酒精
- 緞帶

=依照需求調整即可

Plaster design

準 備 篇

韓系石膏設計
的基礎

低製作門檻！
基本材料 & 工具

石膏設計雖然裝飾的方法多元，但基本原料都一樣，也不需要特別的工具。剛開始練習時即使不另外買裝飾品，也足夠做出很多變化，是價格親民、CP 值很高的手作類型。

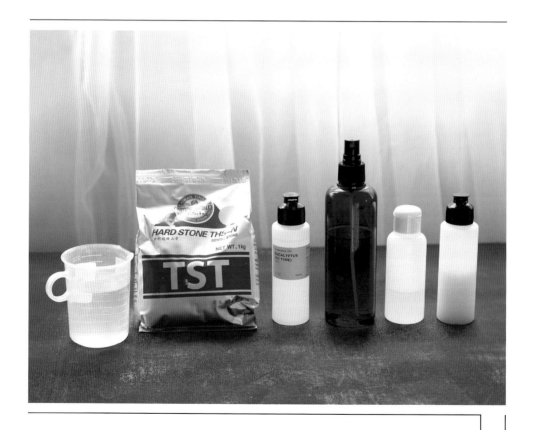

基本材料

MATERIALS

簡單做出堅固有質感的基底石膏

石膏粉

可使用齒科石膏粉（超硬石膏粉）或是翻模用石膏粉。石膏粉類型不同，做出來的成品硬度、脆度、重量及表面光滑度皆不同，價格也有所差異。本書使用的是「資生堂 TST 齒科石膏粉」。

水

常溫自來水即可。使用的石膏粉類型不同，加水比例也會不同，通常齒科石膏粉加水比例為 25%-40%，模具用石膏粉的加水比例為 70%-80%。

消泡劑

也稱為「消沫劑」，可降低表面張力，抑制泡沫產生或消除已產生泡沫的添加劑。在攪拌石膏液的過程中若產生過多氣泡，可以添加消泡劑，使其快速達到消泡狀態，添加量通常為石膏粉的 0.5%-1%。

酒精

可以達到表面消泡的功能，濃度在 75%-95% 的酒精皆可使用。

使用方式有兩種：
● 噴在模具表面，再將石膏液倒入模具，可降低模具與石膏間氣泡的產生。
● 入模完成後，若表面有氣泡產生，可噴在石膏液上，達到消泡功效。

BOX ▶ 添加香氛的組合

香精油 / 精油

增加香氣使用。選擇香精油（F.O）或是精油（E.O）皆可，可以直接滴在石膏表面，或是加入石膏液中混合。若是加入石膏液中混合，使用比例為石膏粉的 3.5%-5%，且需搭配水性橄欖油一併使用。

水性橄欖油

將香精油（或精油）轉換成親水性的乳化劑。當香精油直接加入石膏液中混合時，需使用水性橄欖油將其乳化。水性橄欖油和香精油的使用比例為 1：1。

使用起來方便順手,製程更輕鬆

紙杯 / 矽膠杯

裝石膏液的容器。選擇杯口可折成細扁狀的一次性紙杯或是矽膠杯。紙杯用完即丟很方便,缺點是不環保且成本較高;矽膠杯可以重複使用,但要特別注意殘留在杯內的石膏液,須待其乾燥後捏碎倒掉再清洗,直接沖洗水管容易堵塞。

牙籤

用來在石膏液入模後刮拭紋路較細的部分,以確保石膏液完全流進模具。此外,也會用來勾畫線條。

刮刀

可用於刮拭及清除過多的石膏液,亦可用直尺或是其他平面工具代替。

粗砂紙 / 水砂紙

大多使用的是 120 目粗砂紙,以及 2000 目的水砂紙,主要用來磨除石膏凹凸不平的部分,且具有拋光作用。先用粗砂紙磨掉比較明顯的凹凸,再用水砂紙磨平。石膏脫模後若底部有粗糙感,也可以使用 2000 目水砂紙磨光滑。

攪拌棒

攪拌石膏液的工具。可使用一次性的木棒,或是矽膠攪拌棒,原理同上述紙杯。

電子秤

用於秤量石膏粉、水等材料。建議購買較精密的電子秤,可顯示至小數點後面一位的尤佳。

矽膠模具

具有良好彈性的矽膠材質模具。可以使用蠟燭、手工皂、環氧樹脂等手工藝模具,或是翻糖、巧克力的食品級矽膠模具(注意模具若製作過工藝品,切勿再用於食品上)。

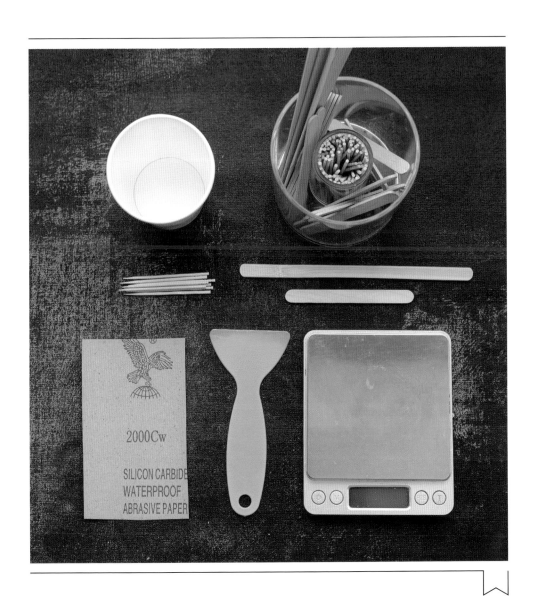

上色用具

COLORING TOOLS

依照需求表現多樣化的色彩效果

色精

石膏專用色精、色漿，呈液體狀。

使用方式：

直接加入石膏液中拌勻，可先滴在杯壁上，再用攪拌棒慢慢化開後攪散，顏色會更加均勻。

不透明水彩

容易取得的石膏調色材料。

使用方式：

將水彩先擠一些在水中拌至均勻溶解，再加入石膏粉攪拌。若直接加入石膏液中，經常因為沒有確實攪散而導致成品顏色不均。

氧化鐵

一種氧化物粉末，是所有石膏調色材料中最顯色的一種，多用來調深色。

使用方式：

先加在石膏粉中混勻，再倒入水中攪拌，顏色會更加均勻；若直接加在石膏液中攪拌，較容易有顏色不均勻的情況。

壓克力顏料

也稱之為丙烯顏料，呈膏狀。

使用方式：

- 塗色：石膏成品需要上色時，通常都是使用壓克力顏料。建議選擇不含樹脂，或是樹脂成分較低的壓克力顏料，以免上色後石膏表面容易黏黏的；也可以用酒精稀釋再使用，減少表面黏黏的機率，上色筆觸感也會相對減少。
- 調色：用法和水彩一樣，但比較不建議使用。因為壓克力顏料濃度較高，使用過多容易掉色。

BOX ▶ 不同效果的上色工具

水彩筆

較粗的水彩筆用來大面積上色，較細的水彩筆則用來點畫細節。

海綿

化妝用的乳膠海綿尤佳，表面空洞較少，上色較細緻；洗碗用的一般海綿吸水力太好，容易將顏料吸走，上色效果較差，但若是想要做斑駁效果的上色，則可選用蜂巢海綿，效果很好喔！

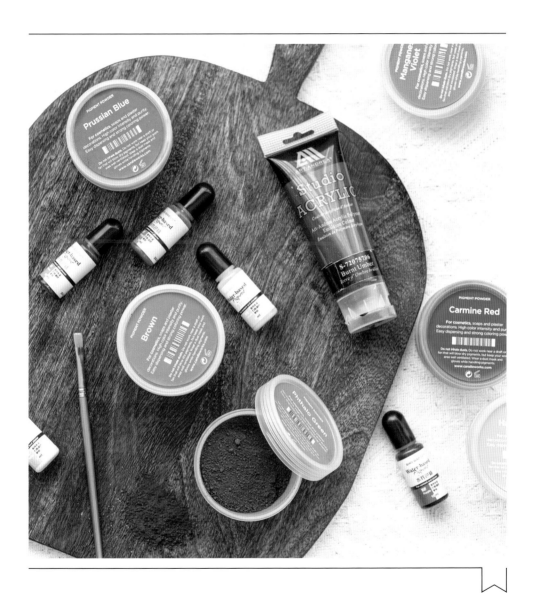

簡單好上手！
石膏的基本製法

石膏設計是很適合新手的手作類型，原則上混合材料就可以完成。先掌握好基本作法，再視需要的裝飾效果、用途等調整比例或加入其他技巧，就能做出變化多端的成品。

石膏液的調配比例

由於石膏的模具多元，且不同品牌、用途，混水調和的比例也不一樣，很難有固定重量。因此在開始製作石膏之前，必須先算出需要的材料量。本書中都是使用「TST」的超硬石膏粉，計算很簡單，套用以下公式即可：

1 石膏粉量（TST）＝ 模具容量 x 1.6
2 水量 ＝ 石膏粉量 x 所需比例
3 其他材料用量 ＝ 石膏粉量 x 所需比例

如果不知道模具的容量，可以將模具倒滿水，再測量水的重量。假如在模具中倒入的水量共 100g 重，那麼石膏粉就是 100g x 1.6 ＝ 160g。

水量與其他材料的比例，則分別列在各篇的材料列表中。以使用 TST 石膏粉的基本作法來說，水的比例是「石膏粉：水 ＝ 100：35」，也就是說，每 100g 的石膏粉需混合 35g 的水。假設 300g 的石膏粉，水量就是 300g x 0.35 ＝ 105g。

BOX

使用不同石膏粉時的測量方法

不同品牌的石膏粉，因為比重和重量上的差異，所以即使是同一個模具，使用量也會不同。通常石膏粉和水的比重為 1.2-1.7：1，也就是說，如果要將這個模具倒滿，水需要 100g，那麼石膏粉則需要使用 120-170g。

TST 超硬石膏粉的比重約 1.6，如果購買的是非 TST 品牌的石膏粉，可以先在一個模具中加滿水記錄容積，再用同一個模具，先用包裝上的建議混水比例做出石膏，若是在攪拌時感覺石膏液太過濃稠，可以自行添加一些水，調整至純液體狀態。石膏脫模後放約 3 天至完全乾燥（剛脫模含水量高會很重）後秤重，算出此款石膏與水的比重。

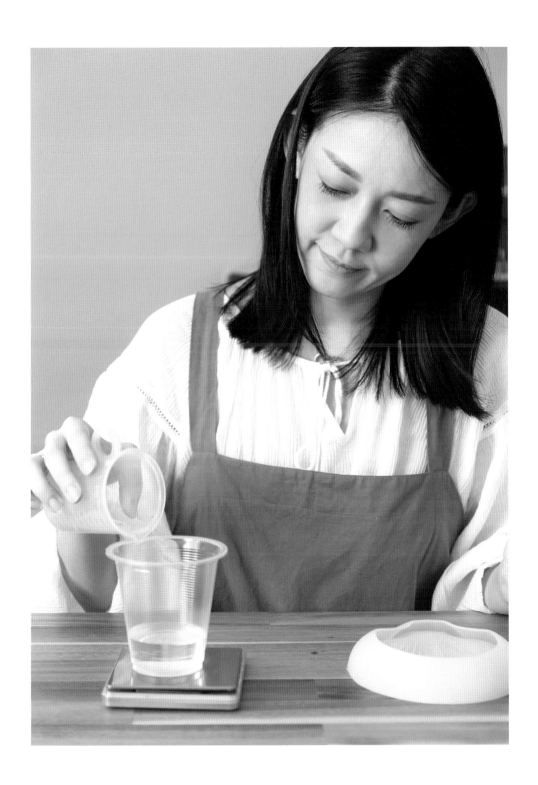

石膏的基本作法

接下來，要介紹製作石膏作品的基本流程與要點，不妨先從最簡單的擴香石、托盤開始練習，熟悉之後再加入各種裝飾技巧或造型，自由做出各種變化！

原色擴香石的作法

1 秤量材料

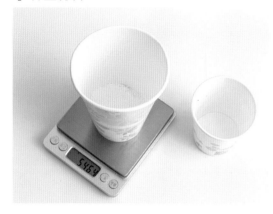

將石膏粉與水以 100：35 比例分別秤好。

POINT 實際比例請依照各示範作品材料列表調整。

2 加入香氛

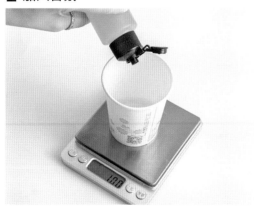

將水性橄欖油和香精油分次加入測量好的水中拌勻。

POINT 若不需要香氛效果，可省略此步驟。

3 混合攪拌

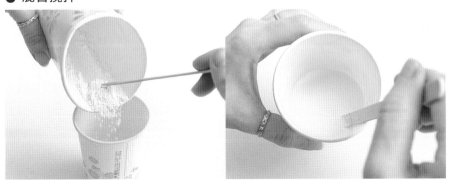

再將石膏粉加入步驟 2 的水中，均勻攪拌至沒有氣泡。

POINT 如果沒有添加香精與
水性橄欖油，為了減少氣泡產
生，必須在此步驟加入消泡劑輔
助，比例為「石膏粉：消泡劑＝
100：0.5-1」。

POINT 將粉加入水中攪拌，會更容易均勻。攪
拌時儘可能朝同一方向（比如都順時針）也可以減
少氣泡產生。石膏液中如果有氣泡，凝固後會出
現大小不均的孔洞，因此務必耐心拌勻至沒有氣
泡再入模。

4 入模

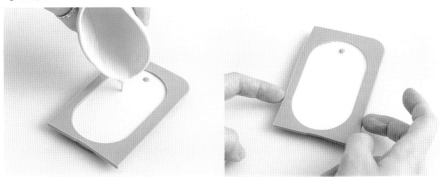

將石膏液倒入模具至滿後，從上下、左右各角度輕敲模具，以排出氣泡。

5 檢查

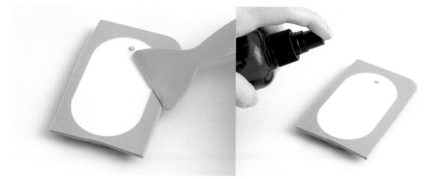

使用刮刀刮除多餘的石膏液。若表面有氣泡，可噴少許酒精消泡。

POINT 石膏凝固的質地會從：液態→膏狀→完全硬化。若在石膏呈膏狀時移動模具，可能會導致石膏變形，因此入模後請勿隨意移動。

6 脫模

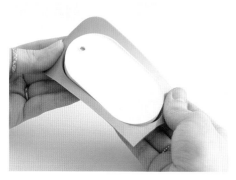

等待石膏硬化後，從模具中取出。

POINT 石膏硬化大約需要 30 分鐘至 3 小時，完全乾燥則要 2-3 天。

POINT 如果不確定石膏是否完全硬化，可以用手輕輕觸摸石膏，若感覺冰涼表示已凝固，若溫熱則不可脫模。

7 收尾修整

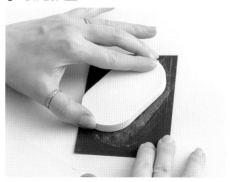

若底部（入模後朝上的那一面）凹凸不平，可用水砂紙磨平整。

BOX

製作石膏的注意事項

1 由於石膏粉是非常細緻的粉末，
所以製作石膏作品的過程中容易
有石膏粉塵，建議可以戴著口罩製
作，以免吸入過多粉塵。

2 石膏粉遇水後就會開始產生硬化反
應，水加得越多，石膏液會越稀，流
動速度快而凝固速度慢；水加得越少，石膏
液則會越濃稠，流動速度慢而凝固速度快。

3 石膏液的凝固時間，會因環境溫度、濕度及模具大小而不同。由於石膏在
凝固過程中會微微發熱，完全凝固後呈現冰涼的溫度，可以在脫模前先用
手觸摸確認。

4 製作石膏作品使用的若非一次性工具（矽膠杯、刮刀……），用完後需要
立刻清潔，以免石膏液沾黏而無法清除，可以先用衛生紙擦拭後再清洗。
若有沒用完的石膏液，必須先倒在垃圾桶，切勿將石膏液直接拿去水槽沖
洗，可能會造成水管堵塞。

Plaster design

CHAPTER 2

設計篇

打造自己的
石膏美學

結合實用與美感！
5 步驟打造專屬設計

如前所說，石膏的變化性高，僅僅改變排列組合，也能有數不盡的樣貌。因此在開始動手之前，先從下列 5 個步驟掌握需求，製作時會更得心應手，減少手忙腳亂和失誤的機率！接下來，也將針對這幾個步驟進行更詳細的說明。

Step 1
決定用途 &
形狀

Step 2
打造質感 &
風格

Step 3
選擇香氛的
來源

Step 4
活用上色及
裝飾

Step 5
收尾的
加工作業

Step 1
決定用途 & 形狀

依照需求
挑選適合的模具

在製作石膏之前，需要先想好成品的用途和形狀，因為這牽涉到模具的選擇，以及材料量的計算、製作方式。

韓式石膏的樂趣之一，就是**不僅有裝飾作用，還可以做成許多種物品**，因為耐熱、硬度高、可塑性高、會吸水，除了常見的擴香石，做成燭台、花器、托盤、杯墊也很好用。

決定好用途後，就可以挑選喜歡的模具造型。一開始建議先從擴香磚開始，尺寸剛好，不會太大或太小。

此外，除了造型，模具的材質也很多，我製作石膏時大多以方便脫模的矽膠模具為主，購買蠟燭、肥皂或是烘焙用的模具都可以，基本上沒有特別限制。本書中使用的模具，都會標註在各篇示範作品的工具列表中。

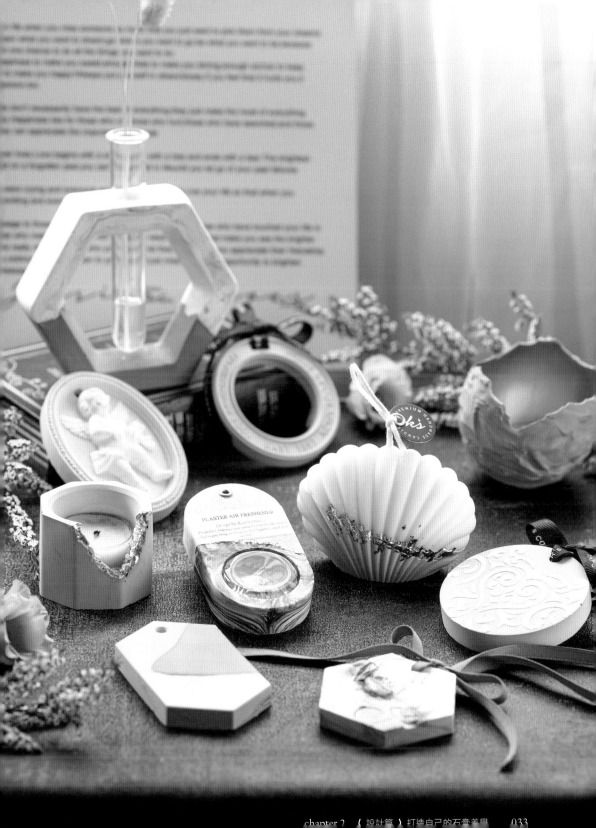

Column

獨家收錄！
自己做矽膠模具

製作石膏除了運用市售模具，如果找不到適合的款式，或是想要獨一無二的造型時，也可以試著自己翻模。以下是以 OREO 餅乾模當原型，示範如何複製出栩栩如生的矽膠模具。

工具及材料

翻模原型（OREO 餅乾）、瓦楞紙、珍珠板（PS板）、矽膠原液、硬化劑、熱熔槍、剪刀、膠帶、電子秤、紙杯、攪拌棒

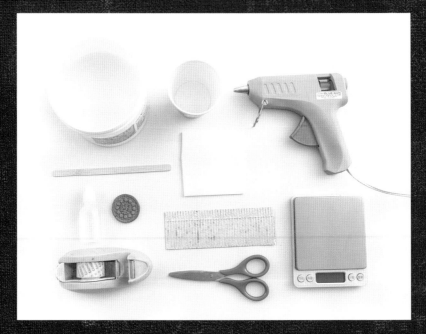

HOW TO MAKE

1 將瓦楞紙切割成圍繞翻模原型，彼此間隔約 4-5mm 的大小後，用膠帶將瓦楞紙外側黏起來。Ⓐ

2 在珍珠板上擠一點熱熔膠，將翻模原型固定在珍珠板上。Ⓑ

3 用熱熔膠，將瓦楞紙圍著翻模原型固定在珍珠板上。Ⓒ

4 混合矽膠原液和硬化劑，以輕柔的力道攪拌至完全均勻，避免產生過多氣泡。Ⓓ

TIP 不同品牌的矽膠原液和硬化劑，建議混合比例也不同，這裡使用的是 100：1。

5 將混合完成的矽膠液緩慢倒入步驟 3 中，淹過翻模原型約 4-5mm。Ⓔ

6 等待矽膠硬化。Ⓕ

TIP 若攪拌過程產生過多氣泡，可放置冰箱約 1 小時後，取出放在常溫固化。

7 完全硬化後，拆除瓦楞紙與珍珠板，取出矽膠模具。Ⓖ

8 將翻模原型從矽膠模具中取出，用剪刀稍微修剪即完成。Ⓗ

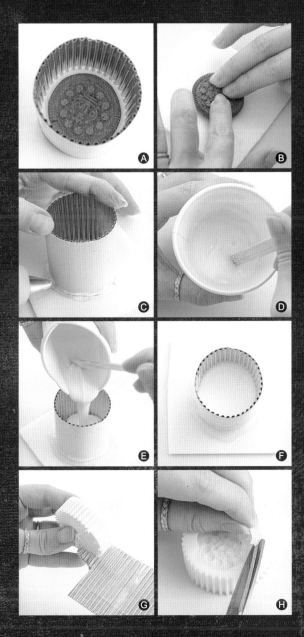

Step 2

打造質感&風格

以不同技巧
表現多樣面貌

石膏的製作原理簡單、材料不多，掌握一些小技巧就能夠模擬出水磨石、火山岩、大理石等迥異質感，並結合繪圖、上色、結合異材質的方式，表現出華麗、可愛、氣質、率性的各種風格。即便材料、模具相同，也能夠做出許多變化。以下是本書中示範的各種石膏質感。

光滑石膏▷
最基本的原始質感。將石膏粉和水混合即可，不需要過多技巧修飾。

◁大理石紋
以顏料在石膏液中勾畫出不規則線條，每次做出來的紋路都不相同。

斑駁火山岩
以小蘇打粉創造凹凸不平的孔洞，小蘇打粉越多，凹洞就會越明顯。

混凝土▷
使用濃稠的石膏液塗抹、刮出痕跡，做出凹凸不均、泥土般的質感。

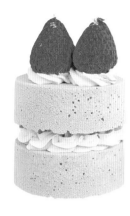

◁ **柔軟奶油**
使用柔軟、硬化速度慢
的石膏液配方，用花嘴
將石膏液擠出奶油狀。

水磨石 ▷
將多種顏色的石膏碎
片混合石膏液，製作出
顏色繽紛的水磨石質感。

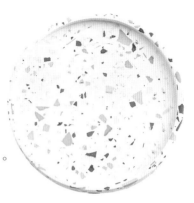

破損裂痕 ▷
先做一層薄石
膏壓碎，再倒
入第二層石膏
液，營造出自
然的龜裂痕。

◁ **立體拓印**
將石膏液調整至適
當的泥狀後，以型
染版做出微微突起
的立體效果。

仿舊復古
利用顏色搭配及上
色技巧營造陳舊
感，通常會使用壓
克力顏料繪製。

◁ **自然流面**
做出蛋糕奶霜般的效果，
除了注意比例，需要多
練習才能掌握手感。

Step 3

選擇香氛的來源

在石膏中添加
喜愛的香氣

石膏具有細緻的孔洞與吸水性，因此很適
合當成擴香石使用，即便是製作成托盤，
也可以加入喜愛的香氣。幫石膏增添香味
的方式有兩種：

1 直接混入石膏液中製作

這是最常使用的方法，將香精油、水性橄欖
油加在石膏液中，達到香氛效果。香精油的
用量不多，其比例為「石膏粉：香精油＝
100：3.5-5」，換句話說，100g 的石膏粉，
只要加入 3.5-5g 之間的香精油就好了。而
幫助香精油溶於水中的水性橄欖油，與香精
油的比例一定為 1：1。

2 完成後，滴在石膏成品上

石膏的香氛會隨時間越久變得越淡，此時可
以自行補充香味，將香精油、精油或是香水
滴在石膏背面（避免正面變色），待其吸收
即可，一次滴的量不用太多，先滴薄薄一層
等它吸收完全，若覺得香味不夠再滴一層，
以免一次滴太多導致無法完全吸收唷！

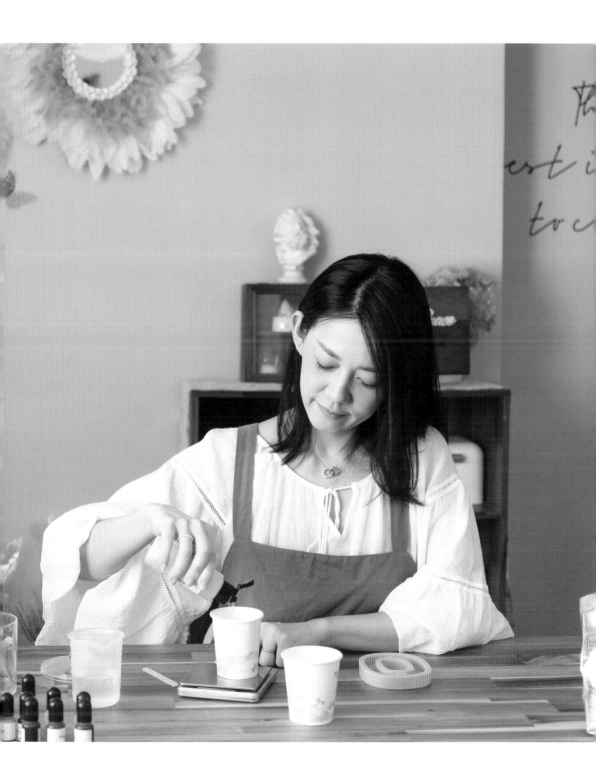

Step 4
活用上色及裝飾

加入個人化設計
增添變化

設計石膏的外觀時，除了形色不同的質地，還可以利用顏色和裝飾品，任意營造自己喜歡的視覺效果，做出別出心裁的造型。

調色

將石膏液調成想要的顏色

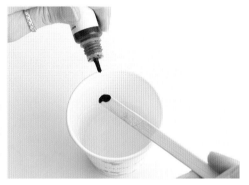

以色精調色

液體狀、容易拌勻，可以直接加入石膏液中。由於少量就很顯色，建議先用攪拌棒沾一點到石膏液中拌勻，確認顏色深淺後再增減。

以氧化鐵調色

將顆粒粉狀的氧化鐵先與石膏粉拌勻，再加水調和。因為加水後顏色可能與預想有落差，需要再次斟酌調整。

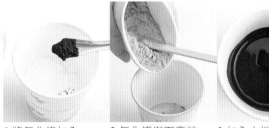

1 將氧化鐵加入石膏粉中

2 氧化鐵與石膏粉拌勻後的顏色

3 加入水拌勻後的顏色

POINT

- 石膏液的顏色會比成品深，所以調色時要調得比理想的顏色略深 2-3 個色階。
- 石膏剛凝固時含水量高，顏色較深，完全乾燥後才會穩定（大約 2-3 天）。

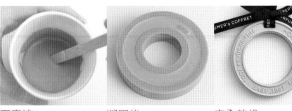

石膏液　　　　　凝固後　　　　　完全乾燥

塗色

直接在做好的石膏上塗抹顏料

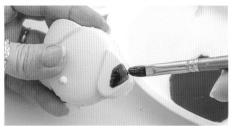

建議使用壓克力顏料，直接塗抹在乾燥的石膏上。壓克力顏色可以先加一點酒精拌一拌，塗上去會更快乾，也比較好上色。

點綴裝飾材料

製作時加入碎鑽、乾燥花、金箔等

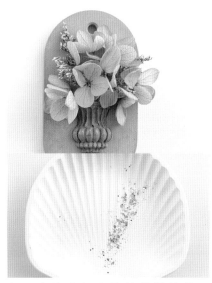

在石膏液中加入乾性的裝飾物，例如乾燥花或美甲用碎鑽、亮粉等，增加整體亮點。

拼接異材質

結合不同質感的石膏或蠟燭

將質感差異大的石膏組合在一起，或是加入果凍蠟、大豆蠟等，做出明顯分層的感覺。

直接在成品上裝飾

快速提升成品完成度的簡單方式

如果覺得平面石膏略單調，在表面蓋章、貼紋身貼紙，視覺效果就能立即加強不少。

Column

提升質感的各種裝飾品

石膏的自由度很高，可以依照喜好運用各種款式、風格的裝飾。以下是常用的裝飾品及工具，從形狀、顏色到種類都有很多選擇，不需要全部購買，先構思好石膏的造型，再挑選喜歡的樣式即可。

小蘇打粉

製造岩孔效果使用的原料，清潔用和食品用小蘇打粉皆可，可以撒在模具上，也可以添加在石膏液中使用（建議添加比例為石膏液的 1%）。

型染版

也稱之為「模板」，塑膠材質，普遍用於拓印圖案。本書在製作拓印香磚時的必備工具之一，可在手工藝材料行或網路上購得。

紋身貼紙

增加表面效果的裝飾。石膏表面較不易用貼紙黏貼，所以若想增加豐富度，可以使用紋身貼紙裝飾，防水不易脫落。

印章＋印台

在石膏表面製造效果的材料之一，可以用印章沾取印台蓋出圖案，也可以直接用印台蓋出想要的效果。建議使用快乾印台，油墨乾得較快，不易暈染。

裝飾材料

石膏設計中，經常用到美甲用碎鑽以及亮粉，或是金屬碎石、金箔來裝飾。碎鑽、碎石建議使用立體度佳、大顆粒感類型，效果會更好。金箔使用一般工藝用金箔即可。亮粉也可以用雷射粉代替。

花嘴＋擠花袋

製作奶油石膏的工具。花嘴可選自己喜歡的花式奶油花嘴，擠花袋建議選用加厚型。花嘴擠完奶油石膏後，須立即泡水清洗乾淨，以免硬化後卡住花嘴會很難清潔。

篩網

用來過濾太細小的碎石與粉末。製作水磨石時，太小的石膏碎片及粉末都不適用，所以會先過濾掉，建議選擇大號的篩網，使用較方便。

保鮮膜

在製作鵝蛋造型燭台和水磨石的時候會使用到，一般的保鮮膜即可，可防滑、防止噴濺和抗髒汙，讓後續清潔處理更輕鬆。

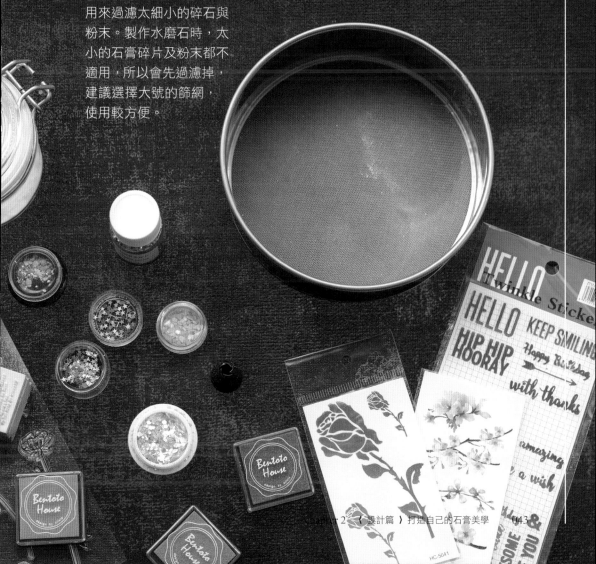

Step 5
收尾的加工作業

石膏成品只要稍微加工，就能讓整體更加精緻，便利性更高。例如將擴香石穿上吊繩垂掛在空中，或是加入出風口夾做成車用擴香石（請參考 P92）。各種加工方式都會在示範中說明，以下介紹的是最常用的擴香石吊飾綁法，以及杯墊的防滑加工。

POINT

剛製作好的石膏成品因為含水量高，直接包裝起來容易發霉，建議等 2-3 天後再包裝比較恰當。若急需的話，可以開除濕機加速乾燥至少 1 天。

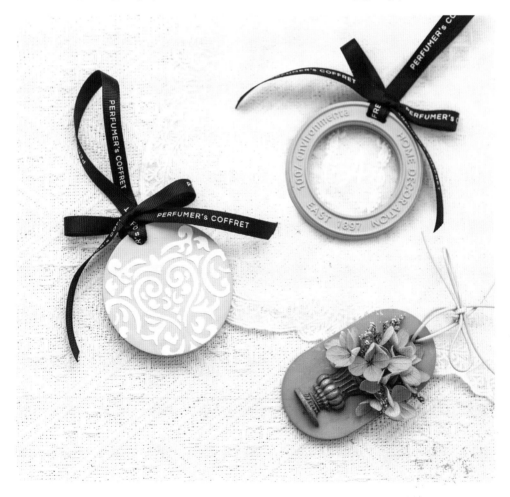

吊飾綁法

將擴香石製作成可懸掛的吊飾。可以自由挑選喜歡的蕾絲緞帶、
皮繩、麻繩、金屬鍊等等製作，若擴香石本身沒有可穿線的孔洞，
需要再另外鑽孔（請參考 P109）。

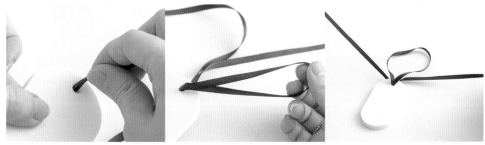

1 緞帶對折，從擴香石背　**2** 將緞帶從正面拉出後，　**3** 將圓圈調整到預想的吊
　面的孔洞穿入。　　　　　　形成一個圓圈。　　　　　　掛長度，再將兩頭的緞
　　　　　　　　　　　　　　　　　　　　　　　　　　帶整理好。

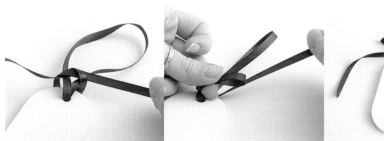
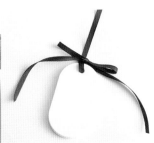

4 先用緞帶在擴香石孔洞　**5** 再打一個蝴蝶結。　　　**6** 調整蝴蝶結的形狀後，
　上方打一個結。　　　　　　　　　　　　　　　　　　剪除過長的緞帶即可。

貼防滑腳墊

以石膏製作杯墊、托盤等物件
時，平滑的表面可能會在桌面
上滑動或搖晃，不妨在背面貼
上市售的「矽膠防撞粒」，使
用上更穩固、減少摩損，感覺
也更精緻。

Column

增加實用度的
加工材料＆工具

加工需要的材料和工具，會隨
著想要製作的成品而不同。其
中最常使用的就是黏著工具，
以及吊掛擴香石用的掛繩，其
餘根據需求購買即可。

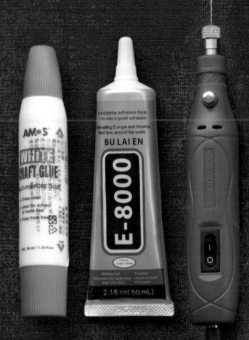

熱熔槍

黏合石膏或是乾燥花時經常使
用，製作翻模時也會用到。一般
市售的熱熔槍即可。

E8000 膠水

呈黏稠膠狀的一種萬用工藝膠水，經常使用在手工藝作品
中，可黏合金屬、玻璃、陶瓷、石材、木材、布料、皮革、
尼龍、海綿、塑膠、橡膠、紙張等多種材質。

鑽孔器

想在石膏成品上加
吊飾或掛繩、需要
打孔時使用。有手
動及電動兩種，由
於石膏成品硬度較
高，建議選用電動
鑽孔器。

羊角釘

石膏鑽孔後，就可以將羊角
釘轉入孔洞中，掛上掛繩或
是吊飾。要注意羊角釘的
大小要與鑽孔的大小相符，
若尺寸不符合，可能會太
鬆或是轉不進去喔！

白膠

工藝用金箔因為
質地關係，時間
久了容易變色，
所以建議使用白
膠黏貼，減緩變
色速度。

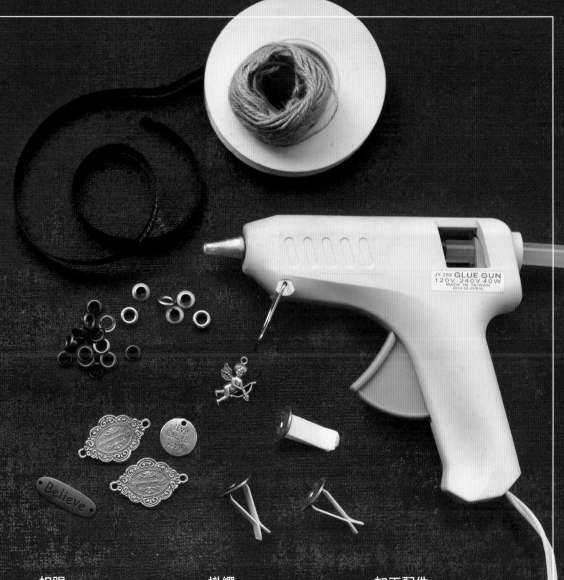

扣眼

用來裝飾石膏孔洞的金屬片，增加外觀的精美度。扣眼需配合孔洞直徑挑選，大小剛好可直接壓入孔洞，若偏大的話用E8000膠黏合，偏小則用鑽孔器將孔洞慢慢磨大。

掛繩

用來使石膏成品可以懸掛。常見的有緞帶、麻繩、皮繩，也有金屬的類型，修剪至所需長度即可使用。若選用金屬掛繩，需要另外搭配龍蝦扣、彈簧扣等項鍊扣頭。

加工配件

掛飾、出風口夾等，可於工藝材料行購得，增加石膏裝飾性與實用性的配件。如果想要搭配掛飾，可以先用鑽孔器將石膏鑽孔，轉入羊角釘後，再將掛飾與羊角釘結合。

Plaster design

CHAPTER 3

實作篇

初學基礎
擴香石

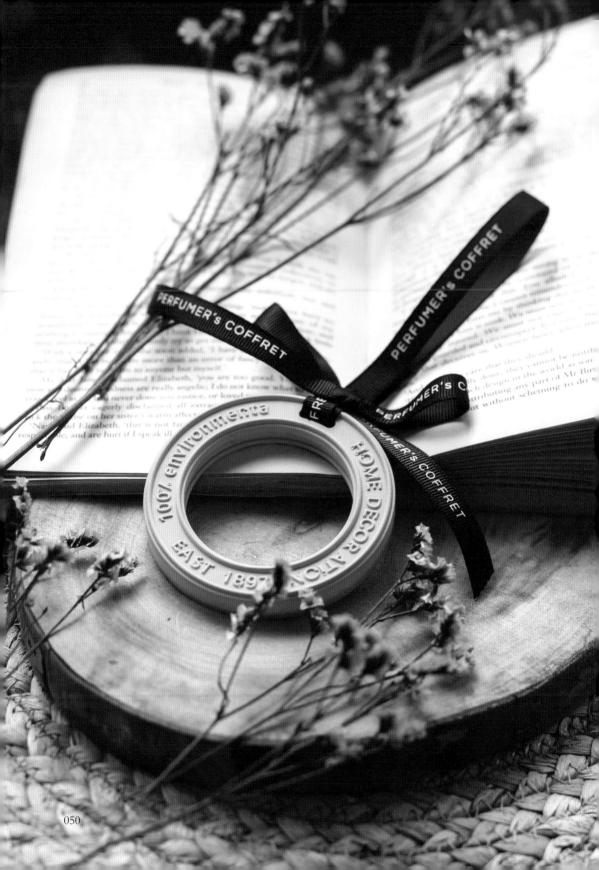

經典單色
擴香石

難度
★

選擇不同的模具，就能輕鬆做出各種造型的擴香石，
先練習調配想像中的單一色彩，掌握調色的要領！

材料

石膏粉（100%）
水（35%）
香精油（3.5-5%）
水性橄欖油（3.5-5%）
色精（紫色）
酒精
緞帶

工具

圓環矽膠模具
電子秤
紙杯
攪拌棒
刮刀
水砂紙

\ 模具尺寸 /

8cm

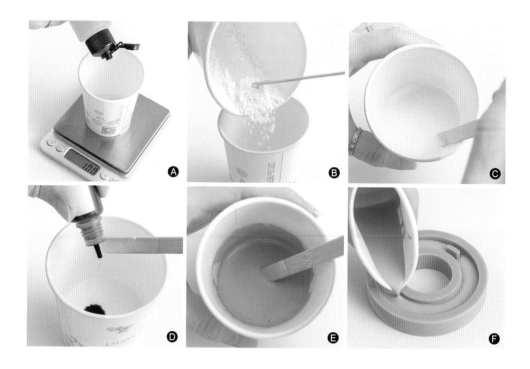

HOW TO MAKE

1　將水性橄欖油和香精油加入水中並攪拌均勻。Ⓐ

2　接著將石膏粉加入水中並攪拌均勻。ⒷⒸ

3　將紫色色精加入石膏液中調色。ⒹⒺ

4　將石膏液倒入模具，並輕敲模具以排出氣泡。Ⓕ

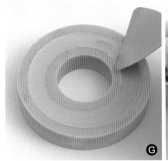 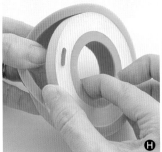

5　使用刮刀刮除多餘的石膏液。Ⓖ

6　若表面有氣泡，可噴酒精，達到消泡功效。

7　等待石膏完全硬化後從模具取出。ⒽⒾ

8　若石膏底部有凹凸不平的情況，可用水砂紙磨除。

9　穿入緞帶裝飾後完成。Ⓙ

多彩配色
擴香磚

難度
★

以不同顏色的石膏拼接出自己喜歡的風格，
相近色整體和諧，對比色視覺強烈，
利用色彩變化讓單一質感也有多樣化面貌。

材料

石膏粉（100%）
水（35%）
香精油（3.5-5%）
水性橄欖油（3.5-5%）
色精（藍色、綠色、米色）
酒精
緞帶

工具

菱形磚片矽膠模具
電子秤
紙杯
攪拌棒
刮刀
水砂紙

\ 模具尺寸 /

6.5cm
5cm
9.5cm

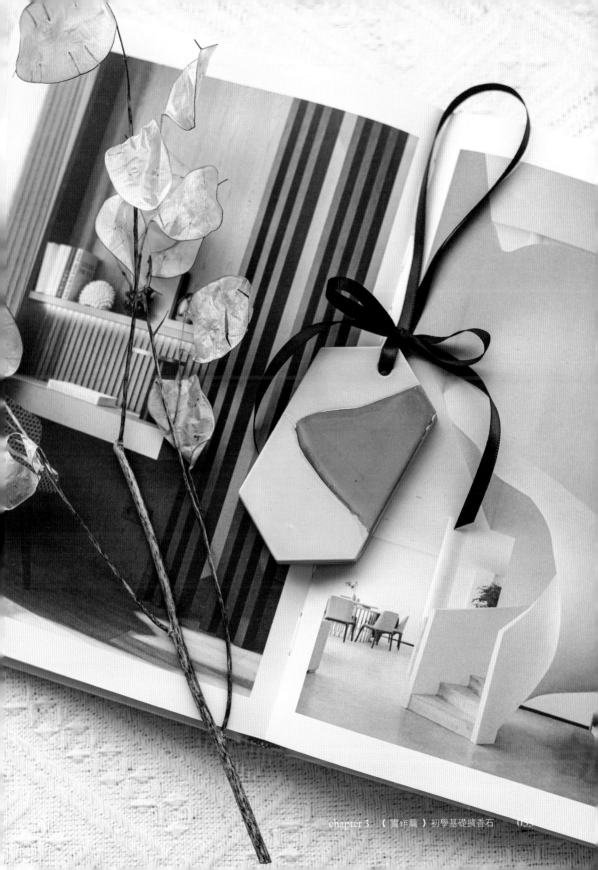

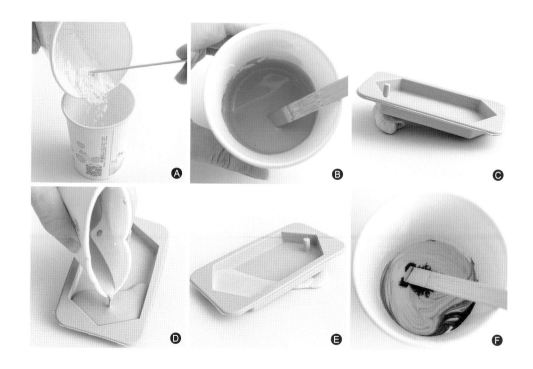

HOW TO MAKE

1. 將水性橄欖油和香精油加入水中並攪拌均勻。

2. 接著將石膏粉加入水中並攪拌均勻。Ⓐ

3. 將藍色色精加入石膏液中調色。Ⓑ

4. 把矽膠模具一角稍微墊高，呈現微傾斜狀態。Ⓒ

5. 將藍色石膏液倒入模具中，約佔三分之一的比例，並輕敲模具以排出氣泡。Ⓓ

6. 待石膏稍微凝固，將模具角度稍微放低。Ⓔ

 TIP 根據此模具倒入的量，凝固時間大約 20 分鐘。

7. 重複步驟 1-3，調出綠色的石膏液。Ⓕ

 TIP 如果覺得色精的綠色偏螢光，想要亮度感低一些，可以稍微加點黑色。

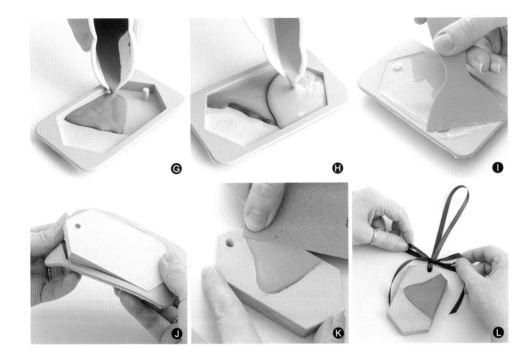

8　將綠色石膏液倒入模具中，約佔三
分之一的比例，並輕敲模具以排出
氣泡。Ⓖ

9　待石膏稍微凝固，將模具完全放平。

10　重複步驟 1-3，調出米色的石膏液。
　　TIP 這裡的米色可以用黃色或橘色加
　　微量的黑色調出。

11　將米色石膏液倒入模具中至全滿，
並輕敲模具以排出氣泡。Ⓗ

12　使用刮刀刮除多餘的石膏液。若表
面有氣泡，可噴酒精消泡。Ⓘ

13　等待石膏完全硬化後從模
具取出。Ⓙ

14　若正面不同顏色的交界處
不平整，可用水砂紙磨
除，再用濕紙巾擦拭。Ⓚ

15　底部若有凹凸不平的情
況，一樣用水砂紙磨除。

16　穿入緞帶裝飾後完成。Ⓛ

大理石紋
擴香磚

以雙色的石膏液勾畫出自然花紋，
在拆模前無法預料的紋路走向，
就像在拆禮物般充滿驚喜！

材料

石膏粉（100%）
水（35%）
香精油（3.5-5%）
水性橄欖油（3.5-5%）
色精（黑色）
酒精
緞帶

工具

六角形矽膠模具
電子秤
紙杯
攪拌棒
刮刀
水砂紙

\ 模具尺寸 /

3.5cm

7cm

6cm

POINT 大理石紋不適合凹凸不平的模
具，盡量使用平整模具為佳。

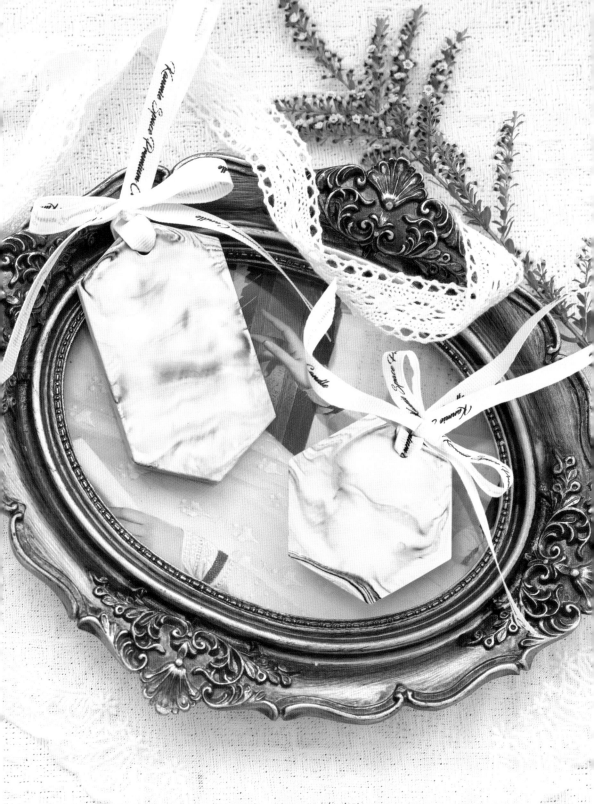

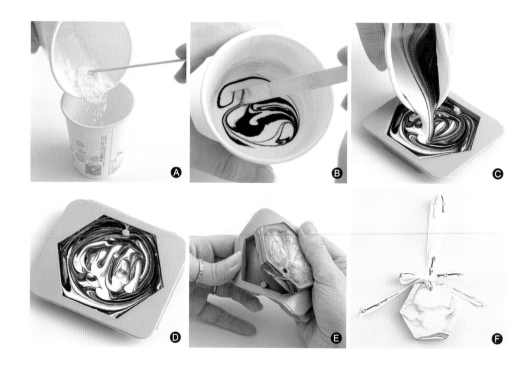

HOW TO MAKE

1　將水性橄欖油和香精油加入水中並攪拌均勻。

2　接著將石膏粉加入水中並攪拌均勻。Ⓐ

3　將攪拌棒沾取適量的黑色色精，在石膏液表面勾畫出黑色線條。Ⓑ

　　TIP 勾畫線條時只能在表面勾畫，不可整個插入石膏液裡，不然顏色會暈開。

4　將畫好線條的石膏液快速倒入模具，並輕敲模具以排出氣泡。Ⓒ Ⓓ

5　使用刮刀刮除多餘的石膏液。

6　若表面有氣泡，可噴酒精，達到消泡功效。

7　等待石膏完全硬化後從模具取出。Ⓔ

8　若石膏底部有凹凸不平的情況，可用水砂紙磨除。

9　穿入緞帶裝飾後完成。Ⓕ

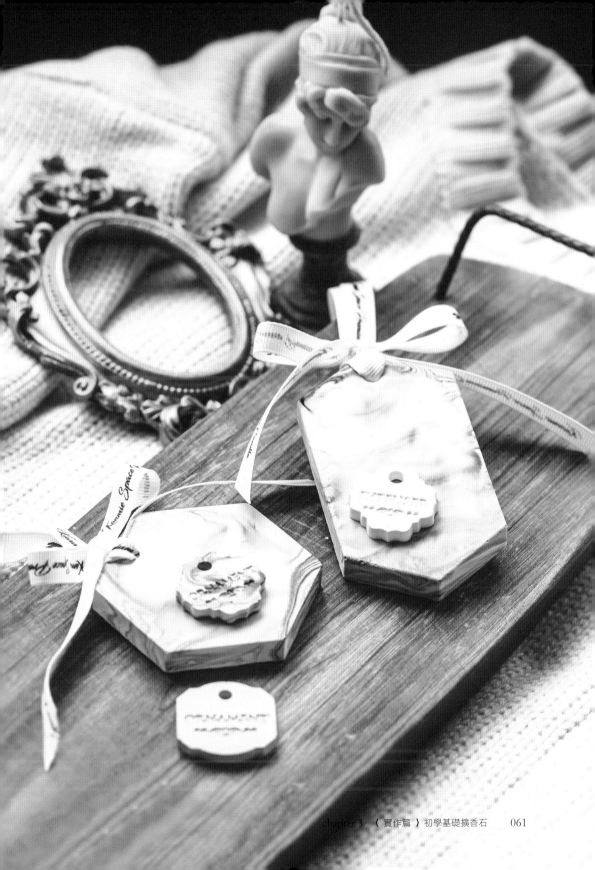

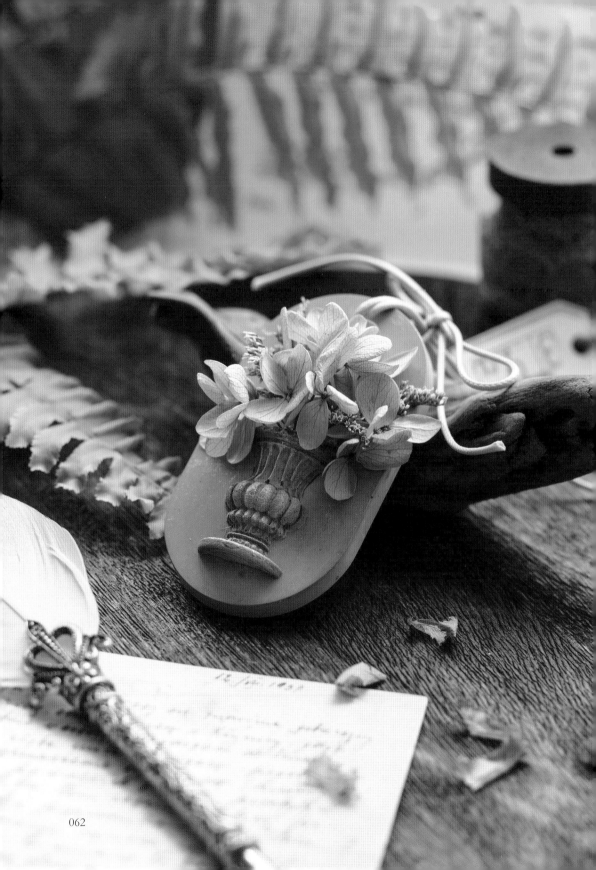

乾燥花
立體擴香磚

難度
★

將同色的石膏放入不同形狀的模具，
組合出一體成形般的特殊造型，
再以乾燥花打造復古花瓶的典雅質感。

材料

石膏粉（100%）
水（35%）
香精油（3.5-5%）
水性橄欖油（3.5-5%）
色精（黑色）
酒精
壓克力顏料（金屬色）
乾燥花
皮繩

工具

橢圓磚片矽膠模具
小花瓶矽膠模具
電子秤
紙杯
攪拌棒
牙籤
刮刀
水砂紙
E8000 膠水
水彩筆
海綿
熱熔槍

＼ 模具尺寸 ／

9cm

5cm

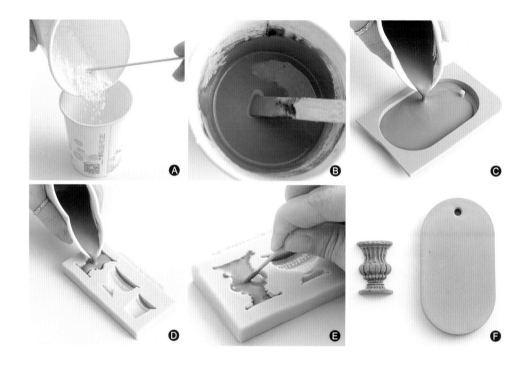

HOW TO MAKE

1 將水性橄欖油和香精油加入水中並攪拌均勻。

2 接著將石膏粉加入水中並攪拌均勻。Ⓐ

3 將黑色色精加入石膏液中調色，然後攪拌至沒有氣泡。Ⓑ

4 將黑色石膏液分別倒入橢圓磚片及小花瓶的模具中，再輕敲模具使氣泡排出。Ⓒ Ⓓ

5 使用牙籤刮拭模具凹凸紋路較多的部分，防止石膏液沒有完全流進模具所有細節。Ⓔ

6 使用刮刀刮除多餘的石膏液。

7 若表面有氣泡，可噴酒精，達到消泡功效。

8 等待石膏完全硬化後從模具取出。Ⓕ

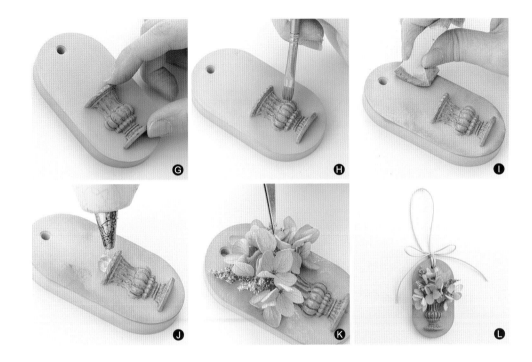

9　若石膏底部有凹凸不平的情況，可用水砂紙磨除。

10　使用 E8000 膠水將小花瓶黏在石膏片上。Ⓖ

11　準備金屬色壓克力顏料，用水彩筆在小花瓶上色，
　　並用海綿在石膏片表面與周邊局部上色。Ⓗ Ⓘ

12　設計好想要放置的乾燥花，將乾燥花多餘的部分修
　　剪掉，並使用熱熔槍固定在石膏片上。Ⓙ Ⓚ

　　TIP　石膏約 2-3 天才會完全乾燥，建議等石膏完全乾燥
　　　　後再放入乾燥花，以免乾燥花受潮後容易發霉壞掉。

13　綁上皮繩裝飾後完成。Ⓛ

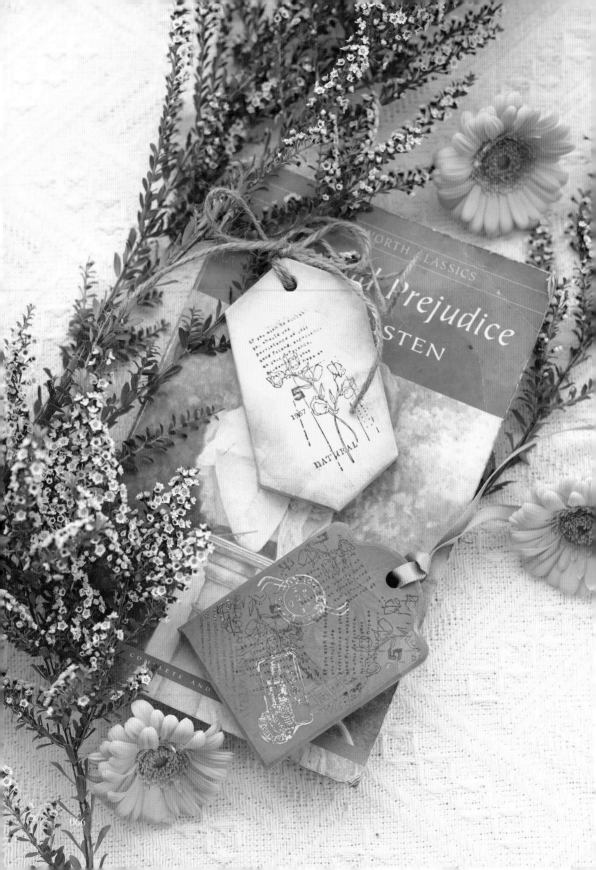

復古印章
擴香磚

難度
★

石膏乾燥後可以輕易上色，
所以有很多發揮創意的空間，
簡單蓋個章，也能呈現多樣化風格。

材料

石膏粉（100%）
水（35%）
香精油（3.5-5%）
水性橄欖油（3.5-5%）
色精（黑色）
酒精
麻繩

工具

菱形磚片矽膠模具
電子秤
紙杯
攪拌棒
刮刀
水砂紙
印章
復古色印台
海綿

\ 模具尺寸 /

6.5cm

5cm

9.5cm

BOX 如果使用的是超快乾
印台，建議準備印章
清潔劑，趁油印未乾前快速
清潔印章，只要用海綿稍作
擦拭就會乾淨了。

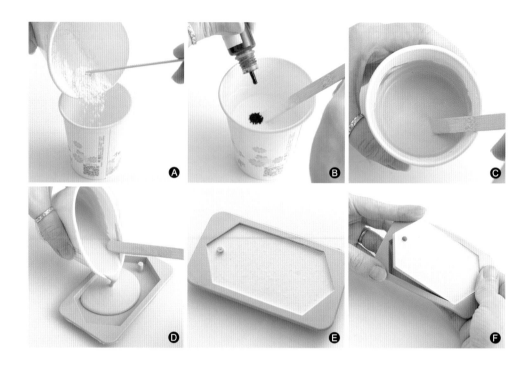

HOW TO MAKE

1 將水性橄欖油和香精油加入水中並攪拌均勻。

2 接著將石膏粉加入水中並攪拌均勻。Ⓐ

3 將黑色色精加入石膏液中，調出淺灰色。Ⓑ Ⓒ

4 將石膏液倒入模具，並輕敲模具以排出氣泡。Ⓓ Ⓔ

5 使用刮刀刮除多餘的石膏液。

6 若表面有氣泡，可噴酒精，達到消泡功效。

7 等待石膏完全硬化後從模具取出。Ⓕ

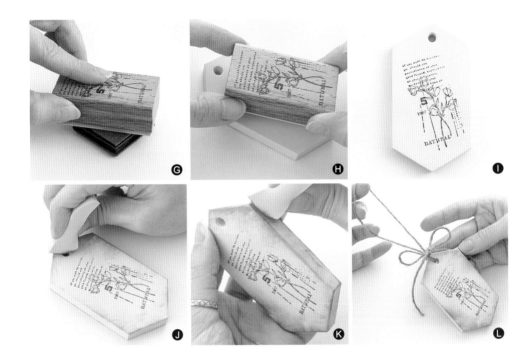

8　若石膏底部有凹凸不平的情況，可用水砂紙磨除。

9　使用印章沾取復古色印台，在石膏片表面蓋出想要的
　　圖案。Ⓖ Ⓗ Ⓘ

10　使用海綿沾取復古色印台，在石膏片的表面與側邊不
　　均勻地壓上圖案。Ⓙ Ⓚ
　　TIP 或直接使用印台在石膏片上蓋出不均勻的效果。

11　綁上麻繩裝飾後完成。Ⓛ

礦物火山岩
香磚

利用小蘇打粉來製作天然礦石的坑洞感，
小蘇打粉越多的地方，孔洞就會越大。

材料

石膏粉（100%）
水（35%）
香精油（3.5-5%）
水性橄欖油（3.5-5%）
氧化鐵（黑色）
小蘇打粉
壓克力顏料（金屬色）
麻繩
石膏小吊牌→參考 P76

工具

菱形磚片矽膠模具
電子秤
紙杯
攪拌棒
刮刀
小刷子
水彩筆

＼ 模具尺寸 ／

5cm

6.5
cm

9.5cm

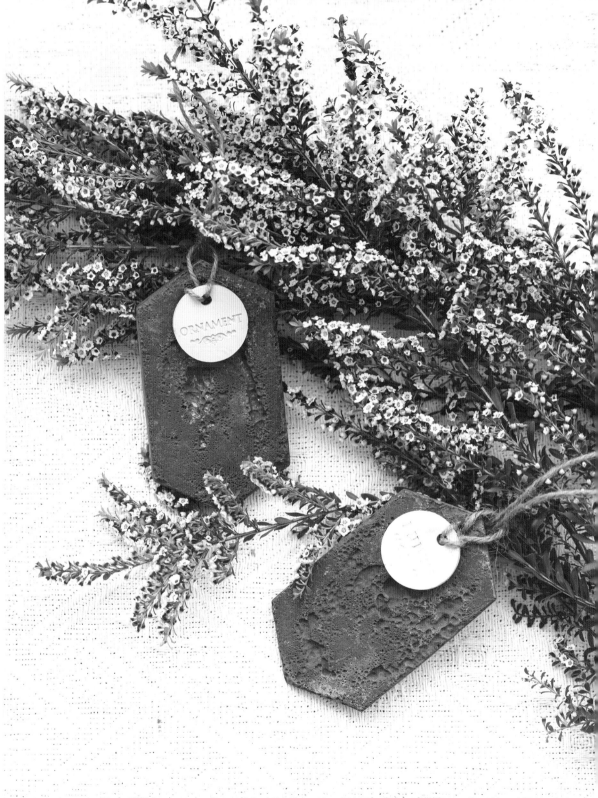

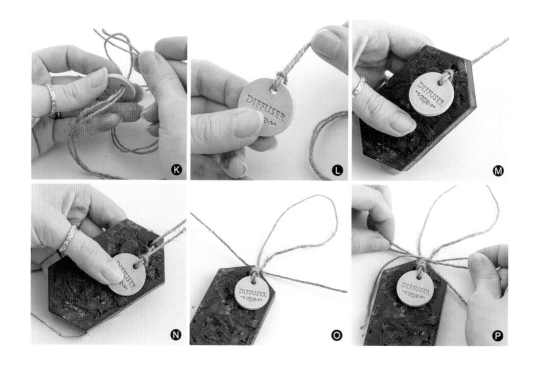

11 預先準備石膏小吊牌，將麻繩對折後，把對折的
那一端穿入小吊牌的洞口，形成一個環，再把另
一端的繩子穿過去，打個結。Ⓚ Ⓛ

12 再將麻繩穿入擴香磚，當小吊牌與擴香磚的洞口
貼近後，從洞口拉起其中一條繩子形成環狀，再
取麻繩兩端打蝴蝶結固定後完成。Ⓜ Ⓝ Ⓞ Ⓟ

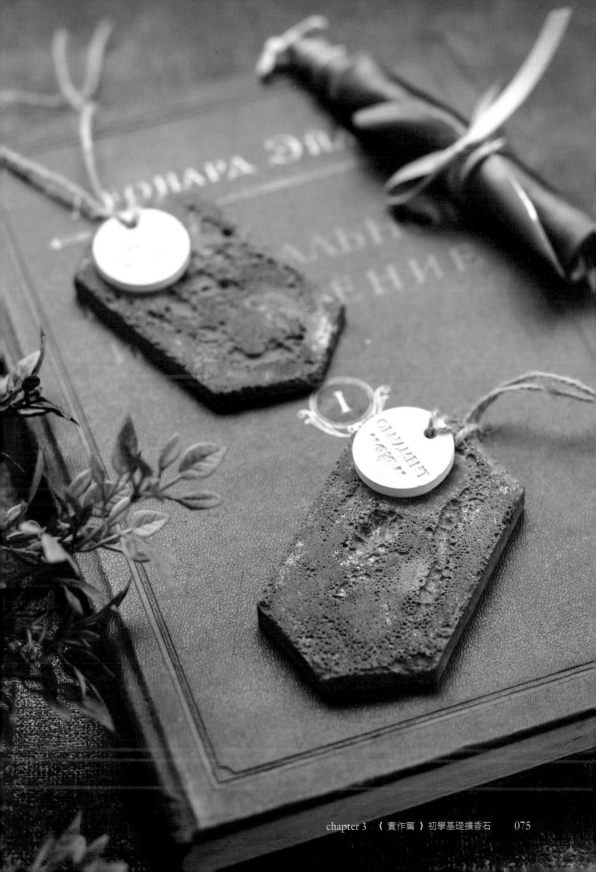

Column
善用剩餘石膏液做裝飾小物

製作石膏時如果有剩餘的石膏液，我會用來做一些
小裝飾物備用，例如吊牌、小莓果、巧克力片等，
之後裝飾時就會很方便，擺著也可愛。裝飾物的製
作方法大同小異，此處以小吊牌來示範。

材料	工具
石膏粉（100%）	小吊牌矽膠模具
水（35%）	電子秤
香精油（3.5-5%）	紙杯
水性橄欖油（3.5-5%）	攪拌棒
色精（黑色）	刮刀
酒精	水砂紙

HOW TO MAKE

1　將水性橄欖油和香精油加入水中並攪拌均勻。

2　接著將石膏粉加入水中並攪拌均勻。

3　將攪拌棒沾取適量的黑色色精，在石膏水的表面勾畫出黑色線條。Ⓐ

4　將畫好線條的石膏水倒入模具約一半的格子，形成大理石紋路。Ⓑ

5　將剩餘的石膏水攪拌均勻成灰色，倒入模具中。ⒸⒹ

6　輕敲模具以排出氣泡，並使用刮刀刮除多餘的石膏水。Ⓔ

7　若表面有氣泡，可噴拭酒精，達到消泡功效。

8　等待石膏完全硬化後從模具取出。Ⓕ

9　若石膏底部有凹凸不平的情況，可用水砂紙磨除即完成。

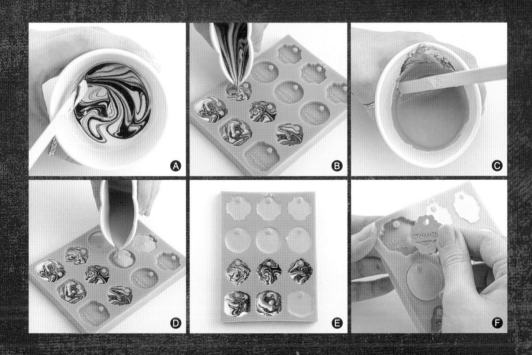

Plaster design

CHAPTER **4**

實 作 篇

進階造型
擴香石

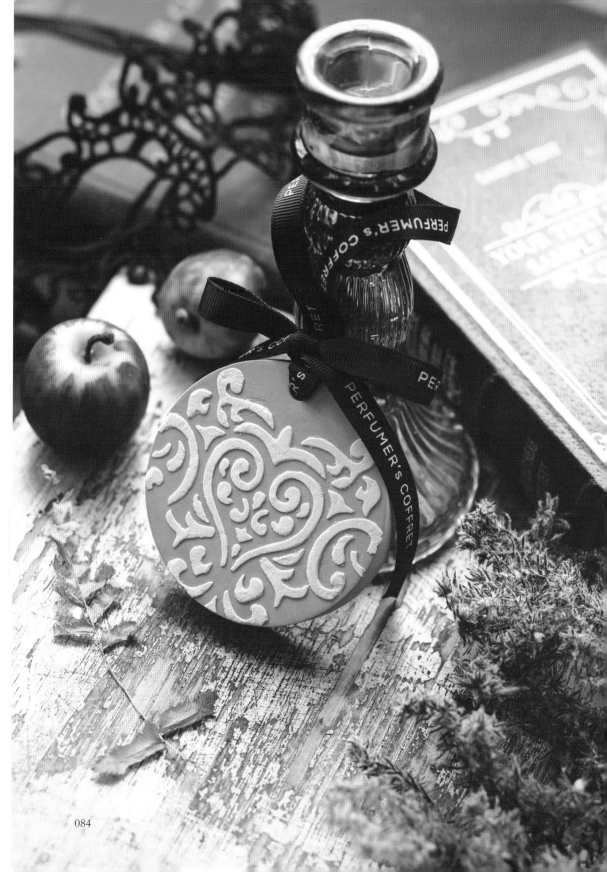

拓印香磚

難度
★★

型染版在手工行、網路上都好買、選擇也多，
只要注意製作時保持線條邊緣乾淨俐落，
就可以做出漂亮又有質感的拓印圖案。

材料

石膏粉（100%）
水（35%）（25%）
香精油（3.5-5%）
水性橄欖油（3.5-5%）
色精（紫色）
酒精
緞帶

工具

圓形矽膠模具
電子秤
紙杯
攪拌棒
刮刀
水砂紙
型染板
水彩筆
粗砂紙

\ 模具尺寸 /

8cm

BOX 型染板在手工藝行或網路上皆可購得，款式很多種，選擇喜歡的即可。紋路越細製作越困難，建議先從比較粗的紋路開始練習。

浮雕天使
立體擴香石

難度
★★

浮雕效果除了可以組合擴香磚和其他形狀的石膏，
市面上也有一體成型的模具可以挑選。
以雙色石膏強化雙層的設計感，更為完整細緻。

材料

石膏粉（100%）
水（35%）
香精油（3.5-5%）
水性橄欖油（3.5-5%）
色精（黃色）
酒精
緞帶

工具

天使矽膠模具
電子秤
紙杯
攪拌棒
牙籤
刮刀
水砂紙

\ 模具尺寸 /

8cm

11cm

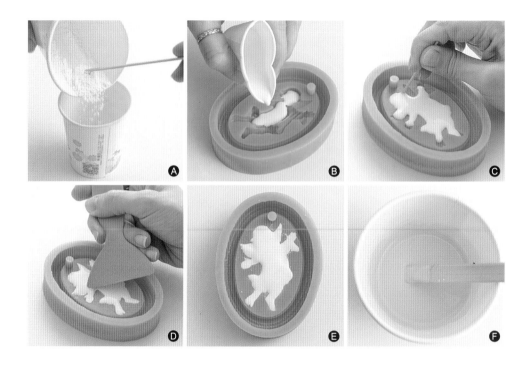

HOW TO MAKE

1 將水性橄欖油和香精油加入水中，攪拌均勻。

2 接著將石膏粉加入水中，攪拌均勻。Ⓐ

3 將石膏液倒入模具（天使造型的部分）後，輕敲模具、排出氣泡。Ⓑ

4 用牙籤刮拭模具凹凸紋路較多的部分，讓石膏液確實流進細部。Ⓒ

5 使用刮刀刮除多餘的石膏液。Ⓓ

6 靜置約 5-10 分鐘，待天使稍微凝固。Ⓔ

7 重複步驟 1-2，並在石膏液中加入色精調色。Ⓕ

> **TIP** 這裡使用了黃色與橘色的色精減低亮度，呈現較柔和的黃。

G　H　I

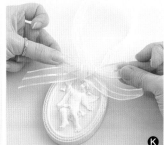

J　K

8　先用攪拌棒將黃色石膏液抹在天使的邊緣凸起處，避免氣泡產生。Ⓖ
　　TIP 如果模具上有髒點，請先用溼紙巾擦拭乾淨，再倒入石膏液。

9　再把石膏液倒入模具中，並輕敲模具以排出氣泡。Ⓗ

10　使用刮刀刮除多餘的石膏液。

11　若表面有氣泡，可噴酒精，達到消泡功效。

12　等待石膏完全硬化後，從模具中取出。Ⓘ Ⓙ

13　若石膏底部凹凸不平，可用水砂紙磨除。

14　將緞帶對折，對折處從石膏正面穿入，形成一個適當大小的環，抓緞帶的兩端在正面打一個結，再打蝴蝶結裝飾即完成。Ⓚ

狗狗
車用擴香石

難度
★★

石膏可以搭配許多手工藝的加工配件應用，
如果要製作夾在出風口的車用擴香石，
建議體型不要太大，以免過重容易脫落。

材 料

石膏粉（100%）
水（35%）
香精油（3.5-5%）
水性橄欖油（3.5-5%）
水彩（黃色）
酒精
壓克力顏料（棕色、黑色）
出風口夾

工 具

狗頭矽膠模具
電子秤
紙杯
攪拌棒
竹筷
竹籤
水彩筆

＼ 模具尺寸 ／

8cm

5cm

BOX 石膏硬度高、做小小的不會
過重，很適合加工裝上夾
子、磁鐵等配件，做成用途多元的
生活用品。此處使用的是出風口夾，
務必等確實乾燥固定再使用。

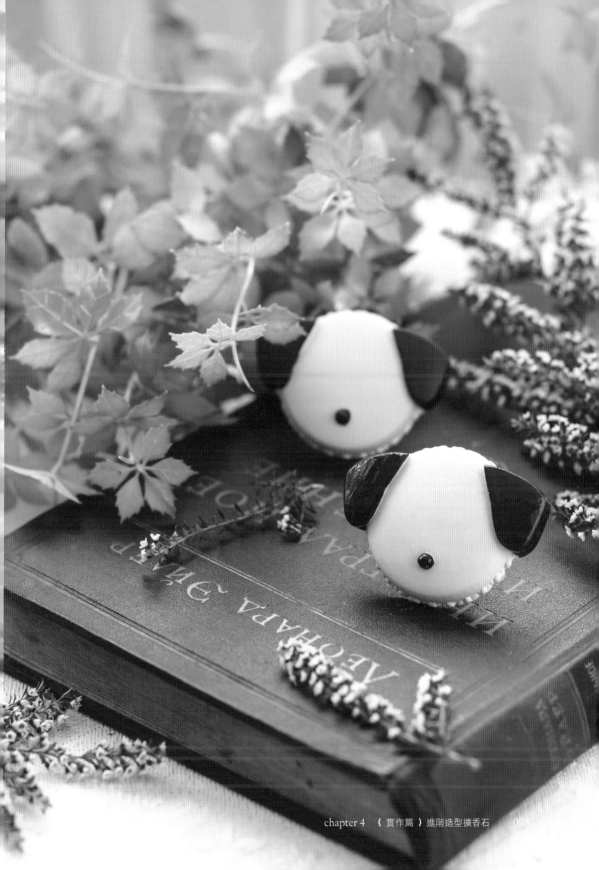

大理石斑駁
擴香石

難度
★★

這款擴香石運用了大理石紋、水晶和破損的效果，
結合看似不同風格的質感，做出更具獨特性的設計。

材料

石膏粉（100%）
水（35%）
香精油（3.5-5%）
水性橄欖油（3.5-5%）
色精（紅色）
酒精
小蘇打粉
水晶
緞帶

工具

六角形矽膠模具
電子秤
紙杯
攪拌棒
刮刀
水砂紙
小刷子
水彩筆
鑷子

\ 模具尺寸 /

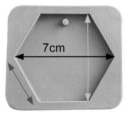

7cm

3.5cm 6cm

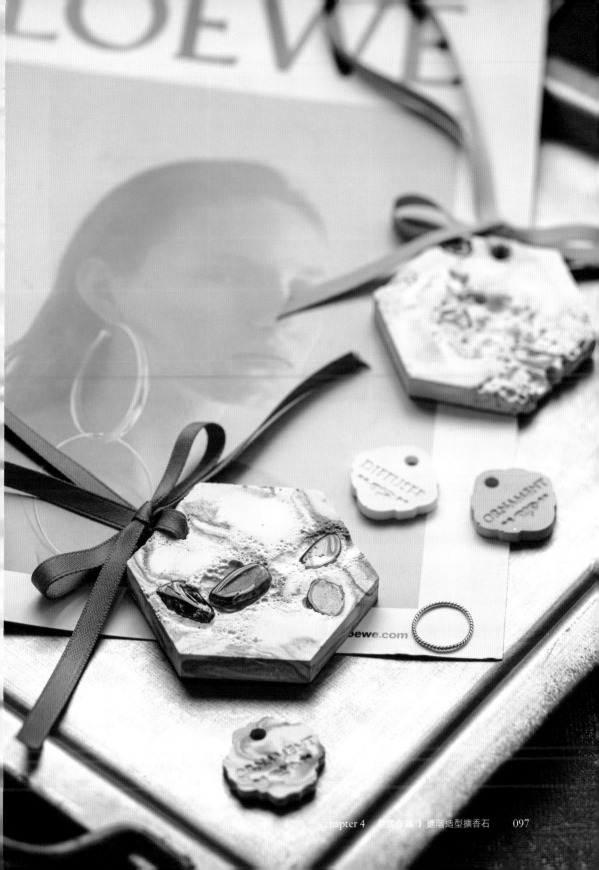

火山岩
海洋擴香石

難度
★★★

結合火山岩和大理石材質的石膏製作方法，
以透明果凍蠟做出海底櫥窗般的設計，
陽光照射時帶有迷人的隱約透光感。

材 料

石膏粉（100%）
水（35%）
香精油（3.5-5%）
水性橄欖油（3.5-5%）
色精（紅色、黑色）
酒精
小蘇打粉（1%）
SHP 果凍蠟
雷射素材膠片（魚圖形）
造景石
乾燥花樹枝
金箔
扣眼
繩子

工 具

橢圓鏤空矽膠模具
電子秤
紙杯
攪拌棒
水砂紙
電熱爐
不鏽鋼鍋
溫度計
OHP 投影機紙
剪刀
鑷子
E8000 膠水
保鮮膜

\ 模具尺寸 /

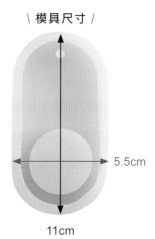

5.5cm

11cm

PLASTER AIR FRESHENER

Design by KanmieSpace

The perfect fragrance will bring us a better life, and it
is a happy thing to integrate the fragrance smell into
our life.

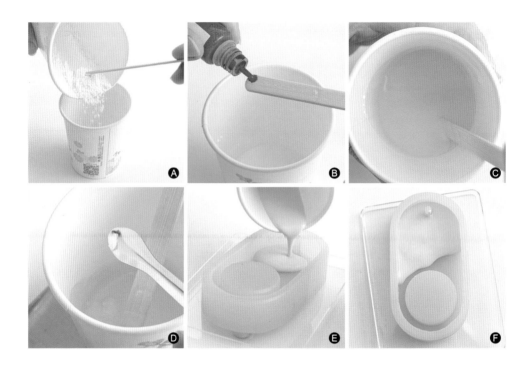

HOW TO MAKE

‖ 製作雙質感擴香石 ‖

1 　將矽膠模具稍微傾斜放置在桌上預備。

2 　將石膏粉加入水中並攪拌均勻。Ⓐ
　　TIP 以此模具大小來說，因為只要填滿約一半，石膏粉的使
　　　　用量約為 20g。

3 　將紅色色精加入石膏液中調色。Ⓑ Ⓒ

4 　將小蘇打粉加入石膏液中，快速攪拌均勻。Ⓓ
　　TIP 石膏粉與小蘇打粉的使用比例為 100:1。因此這裡使用
　　　　的量約為 0.2g。

5 　將石膏液倒入模具約一半的位置，等待稍微凝固。Ⓔ Ⓕ

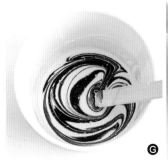

6　將水性橄欖油和香精油加入水中並
　　攪拌均勻。接著加入石膏粉拌勻。

7　將攪拌棒沾取適量的黑色色精，在
　　石膏液的表面勾畫出明顯線條。Ⓖ
　　TIP 為了達到大理石紋的效果，色精
　　　　 不需要拌勻，勾畫出自己喜歡的
　　　　 紋路深淺即可。

8　將模具放平，把畫好線條的石膏液
　　快速倒入模具至滿，並輕敲模具以
　　排出氣泡。ⒽⒾ

9　若表面有氣泡，可噴
　　酒精，達到消泡功效。

10　等待石膏完全硬化後
　　 從模具取出。ⒿⓀ

11　若石膏底部有凹凸不
　　 平的情況，可用水砂
　　 紙磨平。

金屬岩孔
擴香石吊飾

難度
★★★

石膏可以高級，可以優雅，可以可愛，可以清新，
加入閃亮的金屬點綴，擴香石也有精品般的高級感。

材料

石膏粉（100%）
水（35%）
香精油（3.5-5%）
水性橄欖油（3.5-5%）
酒精
金屬碎石
羊角釘
掛繩

工具

圓餅矽膠模具
電子秤
紙杯
攪拌棒
水砂紙
鑽孔器

\ 模具尺寸 /

5cm

流面蛋糕
擴香石

韓系石膏設計也可以做成擬真甜點，
立體的模樣可愛又吸睛，還可以自由裝飾！

材 料

石膏粉（100%）
水（35%）（30%）
香精油（3.5-5%）
水性橄欖油（3.5-5%）
色精（綠色、紫色、棕色）
酒精

工 具

圓形蛋糕矽膠模具
小熊矽膠模具
餅乾片矽膠模具
電子秤
紙杯
攪拌棒
水砂紙
膠帶

\ 模具尺寸 /

7cm

高 4cm

110

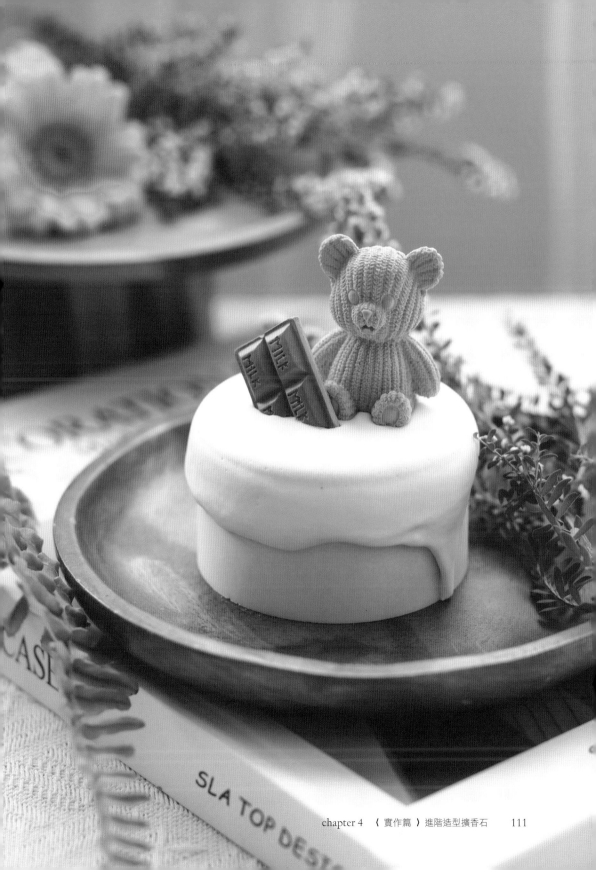

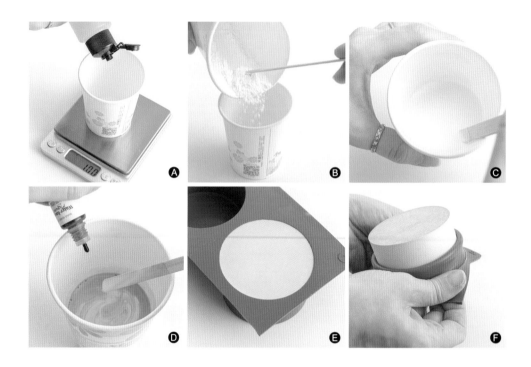

HOW TO MAKE

‖ 製作蛋糕體 ‖

1 將石膏粉與水以 100:35 比例分別秤量。在水中先加入水性橄欖油、香精油拌勻,再加入石膏粉拌勻。Ⓐ Ⓑ Ⓒ

2 將綠色色精加入石膏液中調色後,倒入模具至滿,並輕敲模具以排出氣泡。Ⓓ Ⓔ

3 使用刮刀刮除多餘的石膏液。若表面有氣泡,可噴酒精消泡。

4 等待石膏完全硬化後脫模。若石膏底部凹凸不平,可用水砂紙磨除。Ⓕ

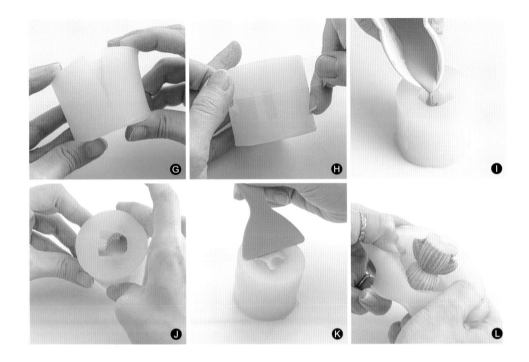

‖ 製作裝飾物 ‖

5 製作小熊：將小熊矽膠模具的側邊割開，以方便脫模，再用膠帶貼緊切口，避免石膏液流出來。Ⓖ Ⓗ

6 將石膏粉與水以 100:35 比例分別秤量。在水中先加入水性橄欖油、香精油拌勻，再加入石膏粉拌勻。

7 將紫色色精加入石膏液中調色後，先倒入模具至約半滿，從各角度敲一敲，再倒至七分滿，再敲一敲。最後倒至全滿後再次輕敲、排出氣泡。Ⓘ Ⓙ

8 使用刮刀刮除多餘的石膏液。若表面有氣泡，可噴酒精消泡。Ⓚ

9 等待石膏完全硬化後脫模。若石膏底部凹凸不平，可用水砂紙磨除。Ⓛ

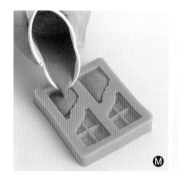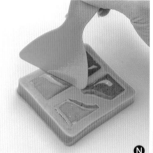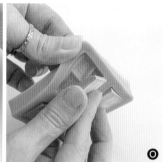

10 製作巧克力餅乾：將石膏粉與水以 100:35 比例分別秤量。在水中先加入水性橄欖油、香精油拌勻，再加入石膏粉拌勻。

11 將棕色色精加入石膏液中調色後，倒入模具，並輕敲模具以排出氣泡。Ⓜ

12 使用刮刀刮除多餘的石膏液。若表面有氣泡，可噴酒精消泡。Ⓝ

13 等待石膏完全硬化後脫模。若石膏底部凹凸不平，可用水砂紙磨除。Ⓞ

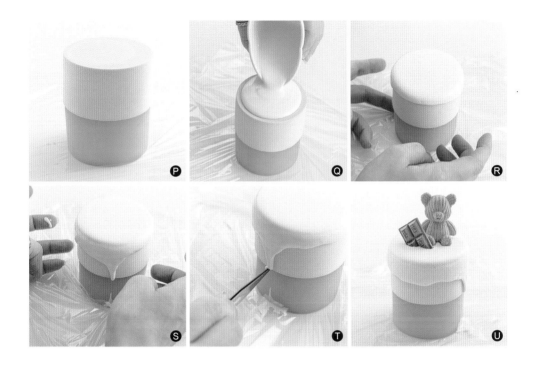

‖ 製作流面 ‖

14 準備一個大小比蛋糕體略窄的物品，將蛋糕體騰空架高。Ⓟ

15 石膏粉與水以 100:30 比例分別秤量。在水中先加入水性橄欖油、香精油拌勻，再加入石膏粉拌勻至沒有氣泡。

16 待石膏液呈稀釋的濃湯狀時，從蛋糕中間慢慢倒，流至邊緣時即停止。Ⓠ

　　TIP 確定蛋糕四周都有覆蓋到流面，沒有的地方要馬上補倒。

17 用手輕敲蛋糕四周，讓石膏液自然往下流。ⓇⓈ

　　TIP 多餘的部分可以用鑷子除掉。Ⓣ

18 表面若有氣泡立刻噴酒精，消除氣泡。

19 趁流面石膏尚未凝固時，挑選喜歡的正面，放上做好的小熊、巧克力餅乾裝飾。Ⓤ

20 待流面完全凝固即完成。

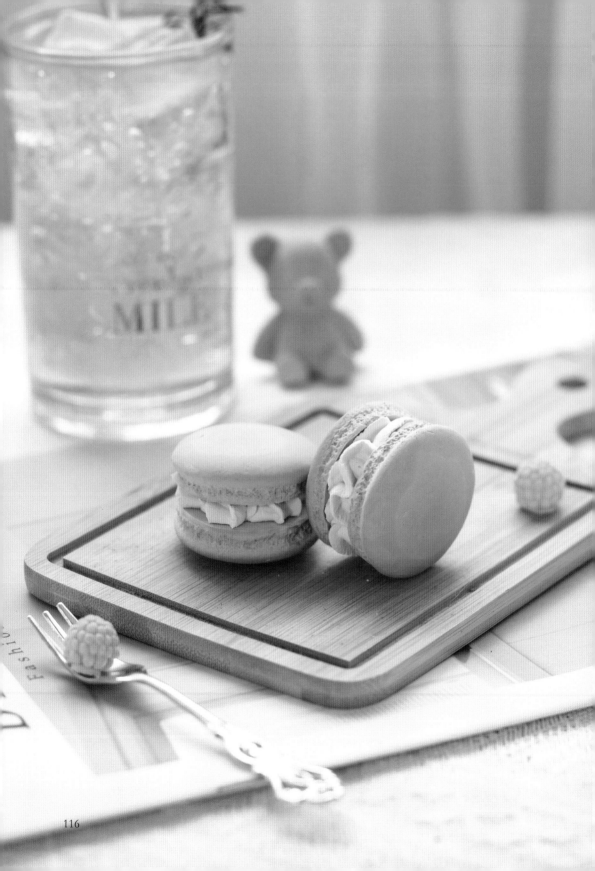

馬卡龍
擠花擴香石

難度
★★★

這款擴香石的重點在於製作奶油石膏，
以高嶺土調整軟硬度，讓石膏得以透過花嘴擠出，
做出鮮奶油般充滿柔軟線條感的效果。

材 料

馬卡龍殼

石膏粉（100%）
水（35%）
香精油（3.5-5%）
水性橄欖油（3.5-5%）
色精（藍紫色）
酒精

奶油石膏

石膏粉（100%）
高嶺土（25%）
二氧化鈦 少量
水（25%）
水性橄欖油（8%）
蓖麻油（8%）
酒精（8%）

工 具

馬卡龍矽膠模具
電子秤
紙杯　　　刮刀
攪拌棒　　花嘴
水砂紙　　擠花袋

\ 模具尺寸 /

3.5cm

BOX 高嶺土具有軟化作用，可以
讓奶油石膏比較好擠花。由
於高嶺土是米色，所以若要做白色奶
油石膏，必須加入二氧化鈦調色。

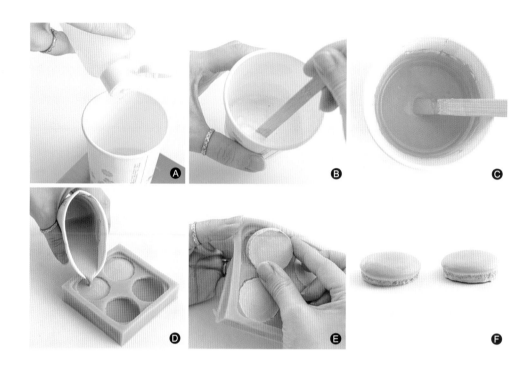

HOW TO MAKE

‖ 製作馬卡龍殼 ‖

1　將水性橄欖油和香精油加入水中，攪拌均勻。Ⓐ

2　接著將石膏粉加入水中，攪拌均勻。Ⓑ

3　將色精加入石膏液中調色。Ⓒ
　　TIP 這裡使用了藍色跟紫色混合調製。

4　將石膏液倒入模具，並輕敲模具以排出氣泡。Ⓓ

5　使用刮刀刮除多餘的石膏液。若表面有氣泡，
　　可噴酒精消泡。

6　等待石膏完全硬化後從模具取出。ⒺⒻ

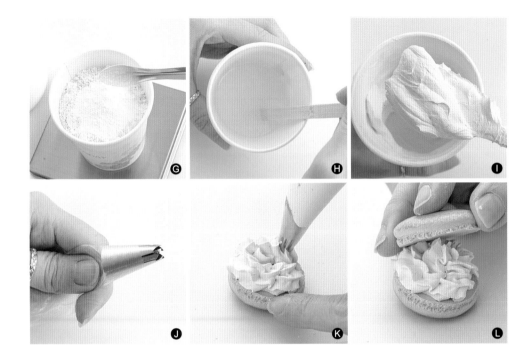

‖ 製作奶油石膏 ‖

7 將石膏粉與高嶺土充分混合，接著加入二氧化鈦調色，攪拌均勻。Ⓖ

8 另外混合水、水性橄欖油、蓖麻油、酒精，全部攪拌均勻。Ⓗ

9 將步驟 7 的石膏粉倒入步驟 8 中，繼續攪拌均勻。

> **TIP** 如果攪拌時覺得很硬，可以加點水；如果不夠白，就再加一點二氧化鈦。

10 待石膏呈現霜狀時即可使用。Ⓘ

11 擠花袋剪一個口，套入花嘴後拉緊。Ⓙ

12 將步驟 10 的奶油石膏放入擠花袋中，排出多餘的空氣。

13 在馬卡龍殼上擠出奶油石膏。Ⓚ

> **TIP** 奶油石膏在凝固過程會升溫，因此如果發現摸起來變熱了，就要加快速度喔！

14 將兩片馬卡龍殼合在一起，待凝固後即完成。Ⓛ

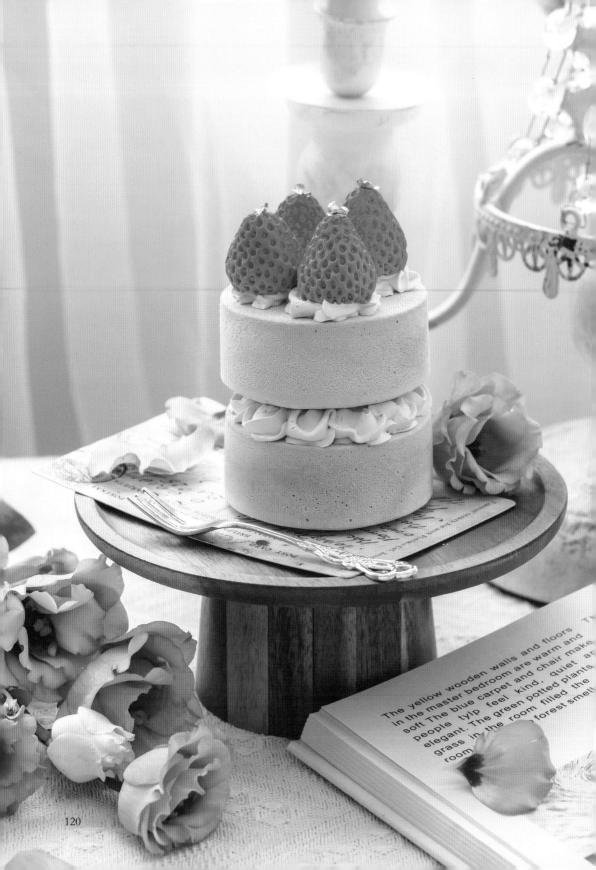

The yellow wooden walls and floors in the master bedroom are warm and soft The blue carpet and chair make people tylp feel kind, quiet and elegant. The green potted plants and grass in the room filled the room with forest smell

120

草莓鮮奶油
海綿蛋糕擴香石

難度
★★★

小蘇打在石膏設計上是不可或缺的好幫手，
可以製造礦物斑駁感，也能夠表現鬆軟的蛋糕體，
應用同樣的技巧，呈現截然不同的樣貌。

材料

石膏粉（100%）
水（35%）
香精油（3.5-5%）
水性橄欖油（3.5-5%）
色精（紅色）
小蘇打粉（1%）
酒精
奶油石膏→參考 P117
金箔

工具

圓形蛋糕矽膠模具
草莓矽膠模具
電子秤
紙杯
攪拌棒
刮刀
水砂紙
E8000 膠水
鑷子

\ **模具尺寸** /

7cm

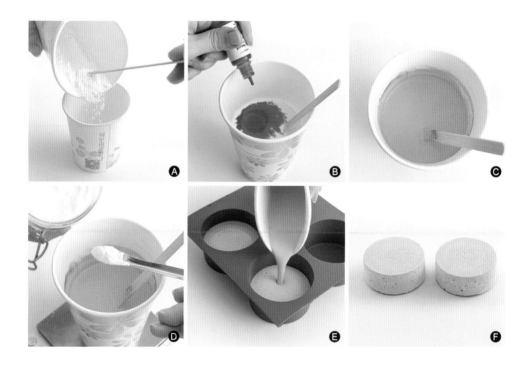

‖ **製作海綿蛋糕** ‖

1 將水性橄欖油、香精油加入水中拌勻,接著再加入石膏粉
 拌勻。Ⓐ

2 加入紅色色精,將石膏液調成粉紅色,並攪拌均勻。Ⓑ Ⓒ

3 將小蘇打粉加入石膏液中,快速攪拌均勻。Ⓓ

4 將石膏液倒入模具,共製作兩個,待凝固。Ⓔ

5 待石膏完全硬化後脫模。Ⓕ

6 若石膏底部凹凸不平,可用水砂紙磨平。

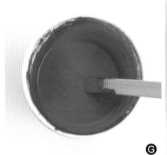
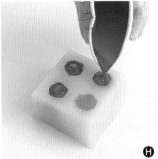
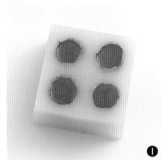

G

H

I

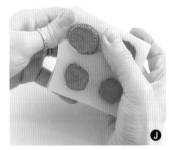
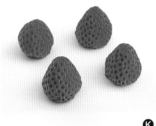

J

K

‖ **製作裝飾草莓** ‖

7 將水性橄欖油、香精油加入水中拌勻,接著加入石膏粉拌勻。

8 將紅色色精加入石膏液中調色。Ⓖ

9 將石膏液倒入模具,並輕敲模具以排出氣泡。Ⓗ Ⓘ

10 使用刮刀刮除多餘的石膏液。若表面有氣泡,可噴酒精消泡。

11 等待石膏完全硬化後,從模具取出。Ⓙ Ⓚ

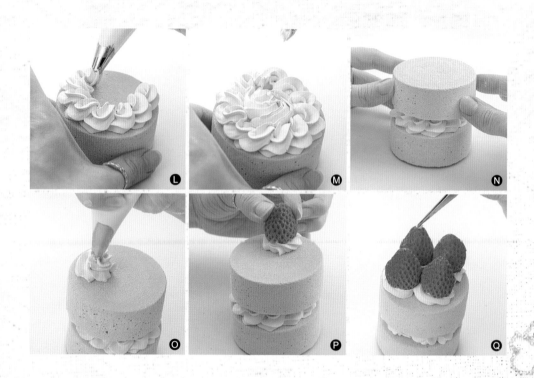

‖ 蛋糕組合與裝飾 ‖

12 用奶油石膏先在蛋糕外圍擠一圈，再把
 中間填滿。Ⓛ Ⓜ

13 蓋上另一片蛋糕。Ⓝ

14 在蛋糕上擠一小球奶油石膏，然後擺上
 草莓，總共擺四顆。Ⓞ Ⓟ

15 用 E8000 膠水將金箔裝飾在草莓上，
 待奶油石膏完全硬化即完成。Ⓠ

Plaster design

實作篇

韓系質感的
杯墊·托盤·花器

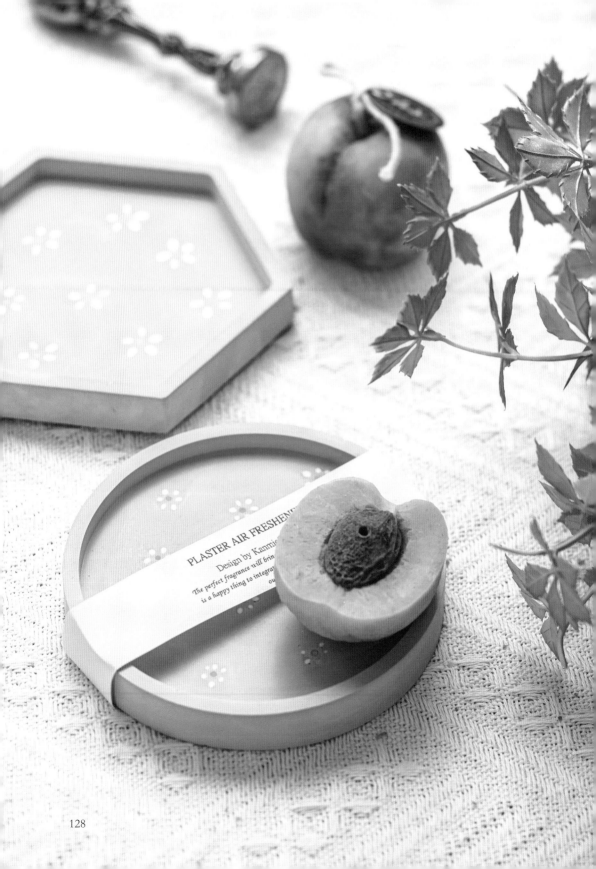

PLASTER AIR FRESHENE

Design by Kanmi

The perfect fragrance will brin

is a happy thing to integra
ou

小花朵朵
塗鴉杯墊

難度
★★

石膏設計上可以用的塗鴉方式有兩種，
直接畫在成品上，或是以石膏液畫好再灌模，
後者的整體感較高，但比較適合用於平面作品。

材料

石膏粉（100%）
水（30%）（35%）
色精（黃色、紫色）
消泡劑（0.5-1%）
酒精
壓克力筆（銀色）

工具

圓形或六角形矽膠模具
電子秤
紙杯
攪拌棒
水砂紙
竹籤

\ 模具尺寸 /

11cm

12cm

6cm

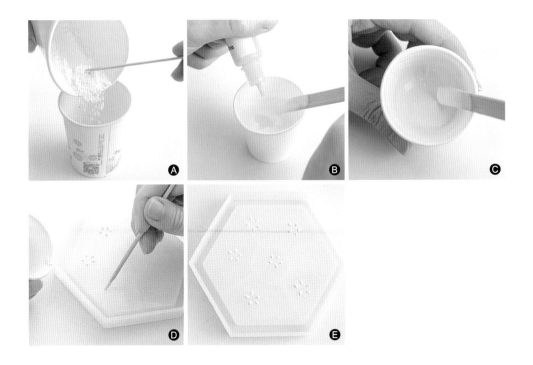

HOW TO MAKE

‖ 繪製圖案 ‖

1 將石膏粉與水以 100:30 比例分別秤量後，混合拌勻。Ⓐ

2 將黃色色精加入石膏液中調色。Ⓑ Ⓒ

3 用竹籤沾取石膏液，繪製出小花或喜愛的圖案。Ⓓ Ⓔ
　　TIP 若要畫較粗的線條或圖形，可以改用水彩筆。

4 等待模具上的石膏稍微凝固，約 5-10 分鐘。
　　TIP 若想做多色效果，重複步驟 1-4，調出不同顏色繪製。

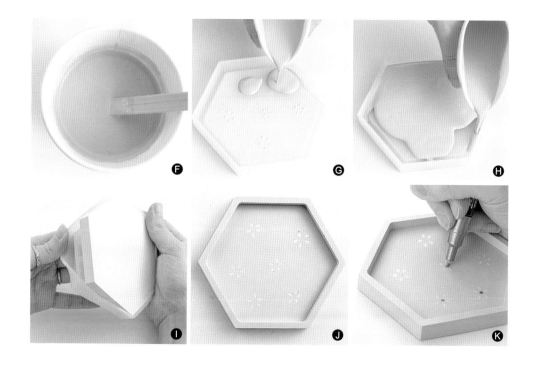

‖ 製作杯墊 ‖

5　將石膏粉與水以 100:35 比例分別秤量後，混合拌勻。

6　將紫色色精加入石膏液中調色。Ⓕ

7　加入消泡劑至石膏液中，繼續攪拌至沒有氣泡。

8　將石膏液倒入模具，並輕敲模具以排出氣泡。ⒼⒽ
　　TIP 將石膏液先倒在有繪製圖案的地方，可以避免氣泡產生。

9　若表面有氣泡，可噴酒精消泡。

10　等待石膏完全硬化後，從模具取出。ⒾⒿ

11　再用銀色壓克力筆點上花芯。Ⓚ
　　TIP 如果怕畫錯，可以先用鉛筆畫草稿，畫錯還可以用橡皮擦擦掉修改。

12　若石膏底部凹凸不平，可用水砂紙磨除後完成。

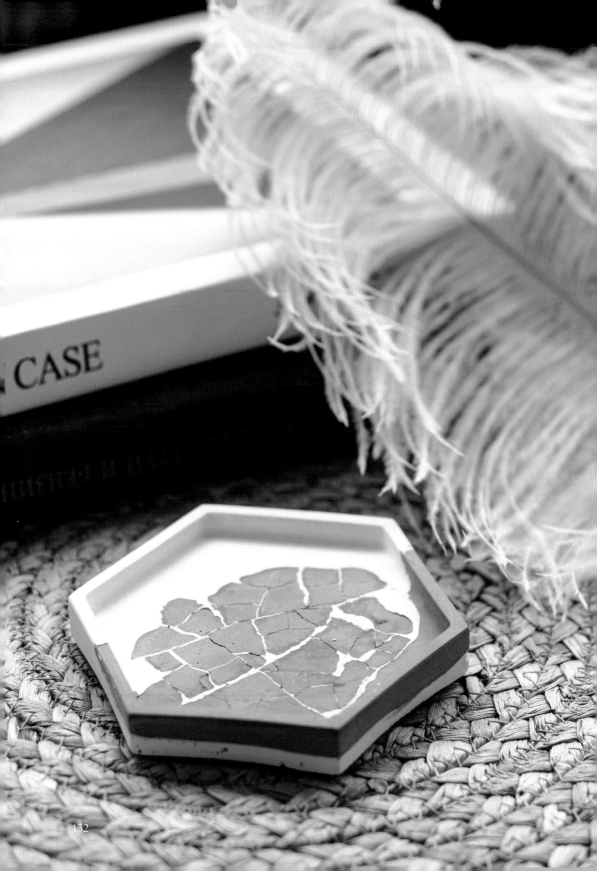

破損風格
雙色杯墊

難度
★★

透過分次製程，打造多層次的顏色和材質效果。
破損的紋路會因每次敲擊狀況有所不同，
也可以自行排列出喜歡的樣子。

材料

石膏粉（100%）
水（35%）
氧化鐵（棕色）
消泡劑（0.5-1%）
酒精

工具

六角形矽膠模具
電子秤
紙杯
攪拌棒
刮刀
水砂紙
小槌子

\ 模具尺寸 /

7cm

13cm

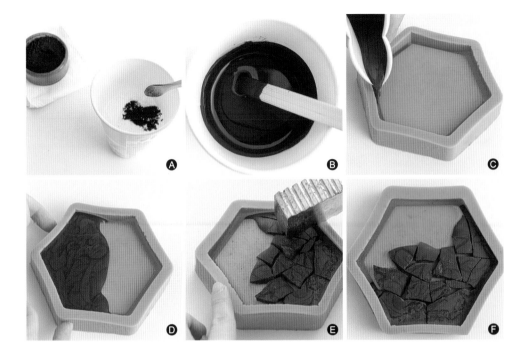

HOW TO MAKE

‖ 製作石膏碎片 ‖

1 將石膏粉與水以 100:35 比例分別秤量。

2 在石膏粉中加入棕色氧化鐵調色後,再倒入水中拌勻。Ⓐ

3 加入消泡劑至石膏液中,繼續攪拌至沒有氣泡。Ⓑ

4 把模具稍微傾斜,將石膏液倒入模具中,只需薄薄一層,倒至模具二分之一至三分之二即可。Ⓒ

5 輕敲模具以排出氣泡。Ⓓ
> **TIP** 敲模具的動作不要太大,避免石膏液流到模具另一側。

6 等待石膏硬化後,用小槌子輕敲局部的石膏使其碎裂。Ⓔ
> **TIP** 如果石膏較薄,直接用手壓碎也可以。

7 可稍微重新排列碎片位置。Ⓕ

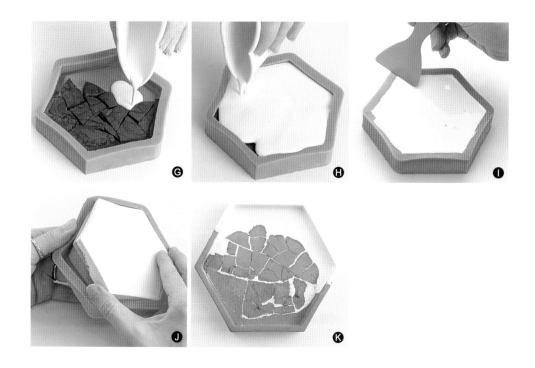

‖ 製作杯墊 ‖

8 將石膏粉與水以 100:35 比例分別秤量後,混合拌勻。

9 加入消泡劑至石膏液中,繼續攪拌至沒有氣泡。

10 將石膏液倒入步驟 7 的模具中,並輕敲模具以排出氣泡。Ⓖ Ⓗ

11 若表面有氣泡,可噴少許酒精,達到消泡功效。

12 使用刮刀刮除多餘的石膏液。Ⓘ

13 等待石膏完全硬化後從模具取出。Ⓙ Ⓚ

14 石膏底部若有凹凸不平的情況,可用水砂紙磨除後即完成。

復古磁磚
水磨石杯墊

難度
★★★

以碎石膏做出繽紛的水磨石效果，
善用不同顏色搭配，營造出不同氛圍，
磨除表層石膏時還有意外的療癒作用！

材料

石膏粉（100%）
水（35%）
色精（各種顏色）
消泡劑（0.5-1%）
酒精

工具

圓形或六角形矽膠模具
電子秤
紙杯
攪拌棒
水砂紙
保鮮膜
網塞
粗砂紙

\ 模具尺寸 /

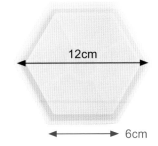

11cm

12cm

6cm

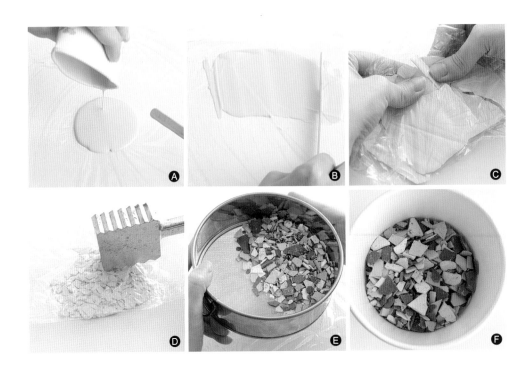

HOW TO MAKE

‖ 製作各色石膏片 ‖

1 將石膏粉與水以 100:35 比例分別秤量後，混合拌勻。

2 將石膏液分裝成少量，各混入不同色精調色。

3 攪拌至沒有氣泡後，倒在保鮮膜上面。Ⓐ

4 將石膏液抹開成薄薄的一層。Ⓑ

5 依同樣方式，做出多色的石膏片。

6 待石膏片完全乾燥後，直接用保鮮膜包起來捏成碎片。Ⓒ
 TIP 厚一點的可以用小槌子敲成碎片。Ⓓ

7 使用網塞過濾掉太過細小的碎片即可。Ⓔ Ⓕ

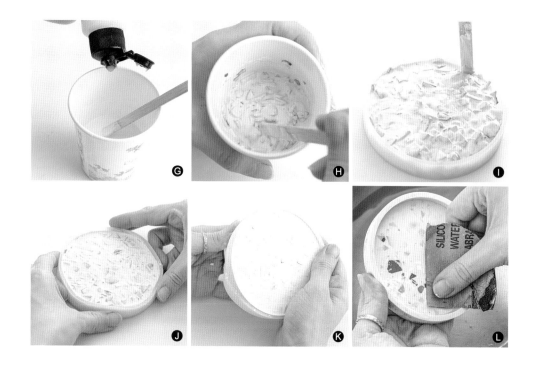

‖ 製作杯墊 ‖

8 將石膏粉與水以 100:35 比例分別秤量後，混合拌勻。再加入消泡劑，繼續攪拌至沒有氣泡。Ⓖ

9 將步驟 7 過濾後的石膏碎片倒入石膏液中，稍微攪拌。Ⓗ

> **TIP** 石膏碎片倒入至大約與石膏液等高，若太乾可以加一點水。

10 接著倒入模具後，用攪拌棒戳一戳，讓石膏碎片確實塞在石膏液裡。Ⓘ

11 輕敲模具以排出氣泡。若表面有氣泡，可噴酒精消泡。Ⓙ

> **TIP** 特別突出的碎片用鑷子夾掉。

12 等待石膏完全硬化後從模具取出。Ⓚ

13 一邊沖水，一邊使用粗砂紙將表面磨掉一層，露出下層的水磨石，再使用水砂紙將表面磨至光滑平整。Ⓛ

14 底部若有凹凸不平的情況，可用水砂紙磨除後即完成。

韓系氣質
潑墨風托盤

難度
★

善用小工具做出靈活不死板的潑墨效果。
由於每次上色的力度、方向、角度等差異，
每一次的作品，都是獨一無二的存在。

材料

石膏粉（100%）
水（35%）
消泡劑（0.5-1%）
壓克力顏料（黑色）
酒精

工具

波浪紋矽膠模具
電子秤
紙杯
攪拌棒
刮刀
水砂紙
毛筆

\ 模具尺寸 /

23cm

23cm

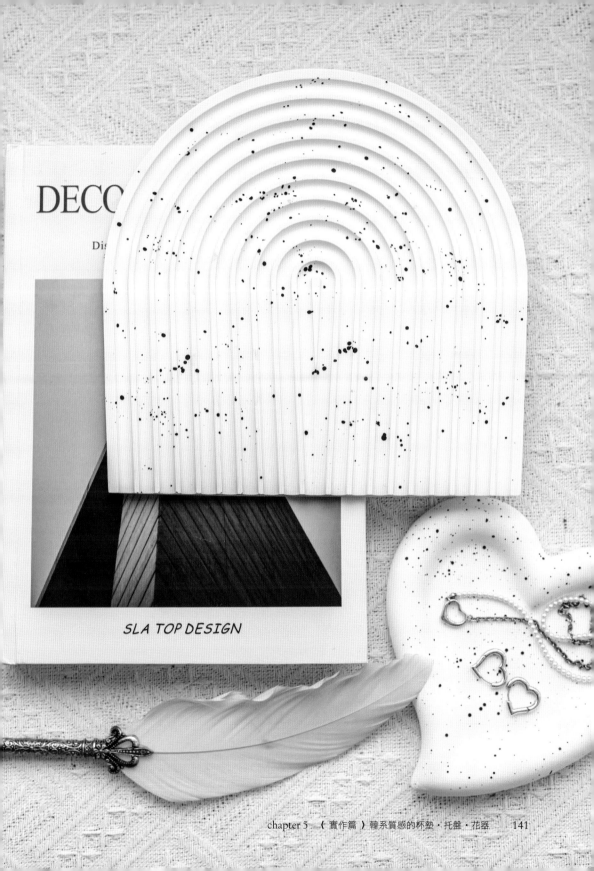

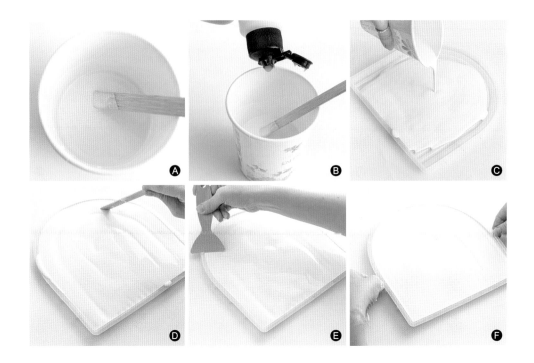

HOW TO MAKE

1 將石膏粉加入水中並攪拌均勻。Ⓐ

2 加入消泡劑至石膏液中，繼續攪拌至沒有氣泡。Ⓑ

3 將石膏液倒入模具，並用攪拌棒等細長工具將石膏
 液沿著模具凹槽紋路刮進去。Ⓒ Ⓓ

4 用刮刀刮除多餘的石膏液。Ⓔ

5 輕敲模具以排出氣泡。Ⓕ

6 若表面有氣泡，可噴酒精消泡。

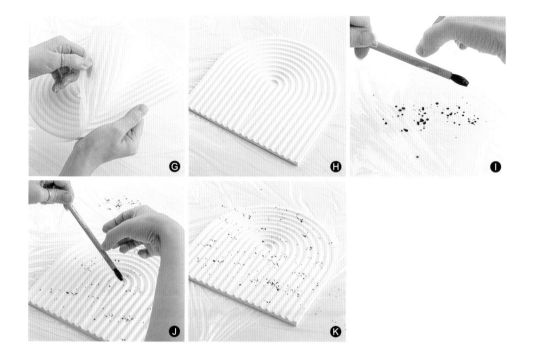

7　等待石膏完全硬化後從模具取出。Ⓖ Ⓗ

8　將壓克力顏料加一點酒精混合後，使用毛筆沾取。
　　TIP 酒精可以幫助壓克力顏料更快乾，也比較好上色。
　　TIP 可以先在保鮮膜或紙上試噴，感受一下力道與潑墨
　　　　　效果再噴到托盤上。Ⓘ

9　以用手彈毛筆的方式，在托盤上甩出顏料，形成想要
　　的潑墨效果。Ⓙ Ⓚ

10　若底部有凹凸不平的情況，可用水砂紙磨除後完成。

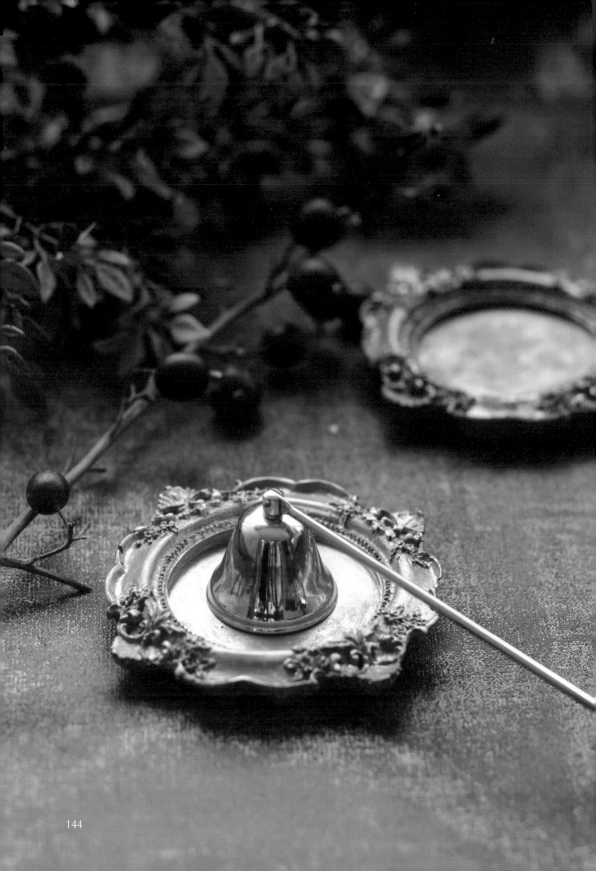

宮廷骨董
仿舊托盤

難度
★

在鐵灰色石膏上刻意沾塗不均勻的金屬顏料，
讓華麗的金色表面下隱約透露沉穩的底色，
模擬出被時間刷洗過的仿舊質感。

材 料

石膏粉（100%）
水（35%）
氧化鐵（黑色）
消泡劑（0.5-1%）
酒精
壓克力顏料（金屬色）

工 具

相框矽膠模具
電子秤
紙杯
攪拌棒
牙籤
水砂紙
海綿
水彩筆

\ 模具尺寸 /

11cm

11cm

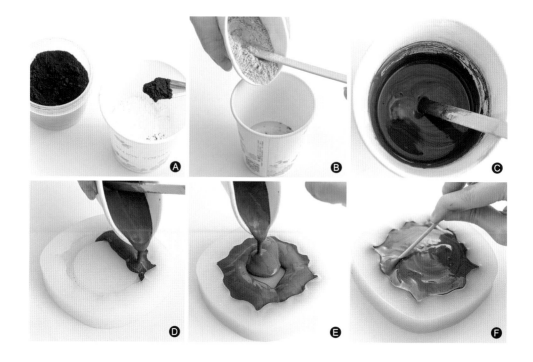

HOW TO MAKE

1 在石膏粉中加入黑色氧化鐵調色並攪拌均勻。Ⓐ

2 將調色後的石膏粉倒入水中拌勻。Ⓑ

3 加入消泡劑至石膏液中，繼續攪拌至沒有氣泡。Ⓒ

4 將石膏液倒入模具，先倒周圍凹槽再倒中間。Ⓓ Ⓔ

5 使用牙籤刮拭模具凹凸紋路較多的部分，確保石膏液充分流進所有細節。Ⓕ

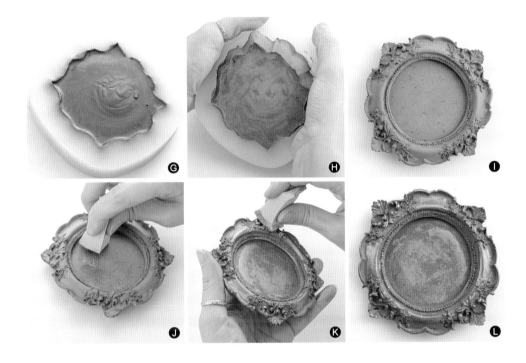

6 輕敲模具以排出氣泡。若表面有氣泡，可以噴酒
 精消泡。Ⓖ

7 等待石膏完全硬化後從模具取出。Ⓗ Ⓘ

8 若石膏底部有凹凸不平的情況，可用水砂紙磨除。

9 使用海綿沾取金屬色壓克力顏料，用拍打的方式
 不均勻地將托盤表面上色即可。Ⓙ Ⓚ Ⓛ
 TIP 比較突起的地方可以用水彩筆，會比較好上色。

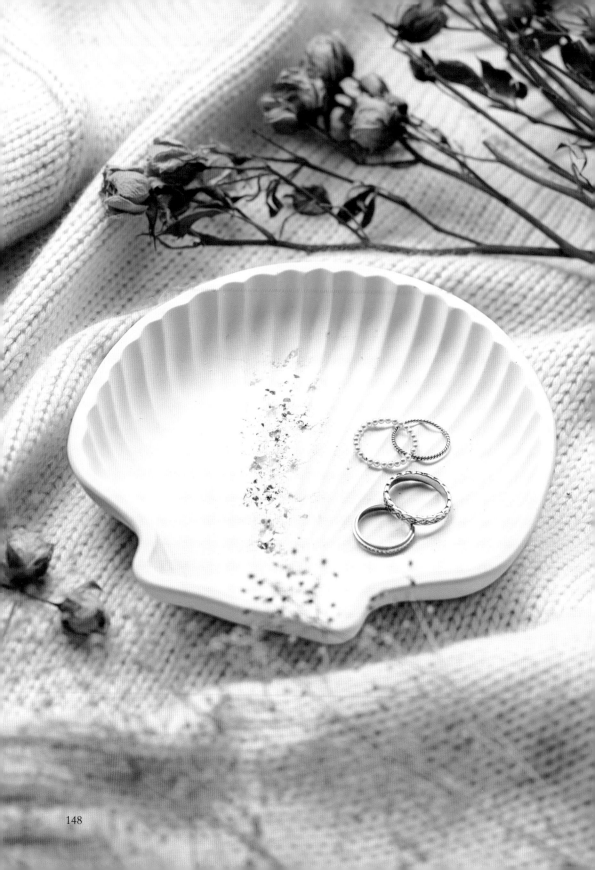

閃亮碎鑽
托盤

難度
★★

結合水鑽、亮粉的夢幻系托盤。
以凹凸不平的破損效果增加水鑽立體感，
一點點的裝飾，就能讓整體質感大提升！

材料

石膏粉（100%）
水（35%）
消泡劑（0.5-1%）
酒精
美甲用碎鑽及亮粉
小蘇打粉

工具

貝殼矽膠模具
電子秤
紙杯
攪拌棒
水砂紙

\ 模具尺寸 /

15cm

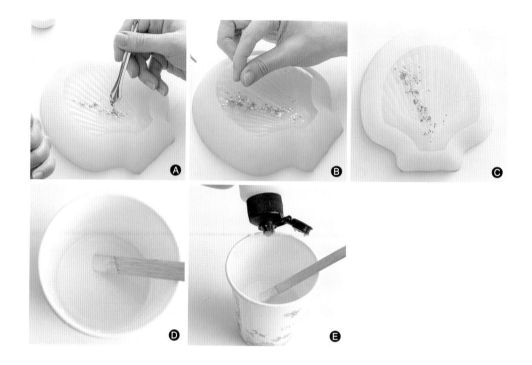

HOW TO MAKE

1 在矽膠模具中放置不同顏色及大小的美甲用碎鑽
 及亮粉。Ⓐ

2 在碎鑽旁邊撒上微量的小蘇打粉。Ⓑ

3 將模具放置一旁準備。Ⓒ

4 將石膏粉加入水中並攪拌均勻。Ⓓ

5 加入消泡劑至石膏液中，繼續攪拌至沒有氣泡。Ⓔ

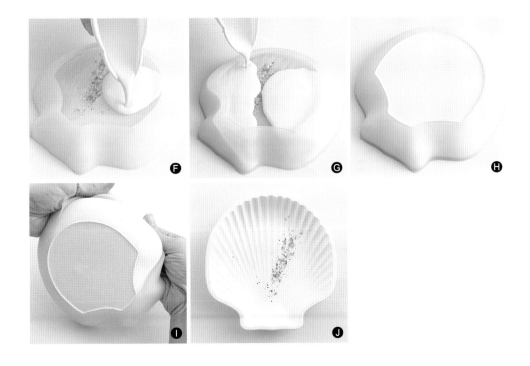

6 將石膏液倒入模具，並輕敲模具使氣泡
 排出。Ⓕ Ⓖ Ⓗ
 TIP 石膏液不要直接倒在裝飾物上方，以免
 裝飾物的位置跑掉。

7 若表面有氣泡，可噴酒精消泡。

8 等待石膏完全硬化後從模具取出。Ⓘ Ⓙ

9 若底部有凹凸不平的情況，可用水砂紙
 磨除即完成。

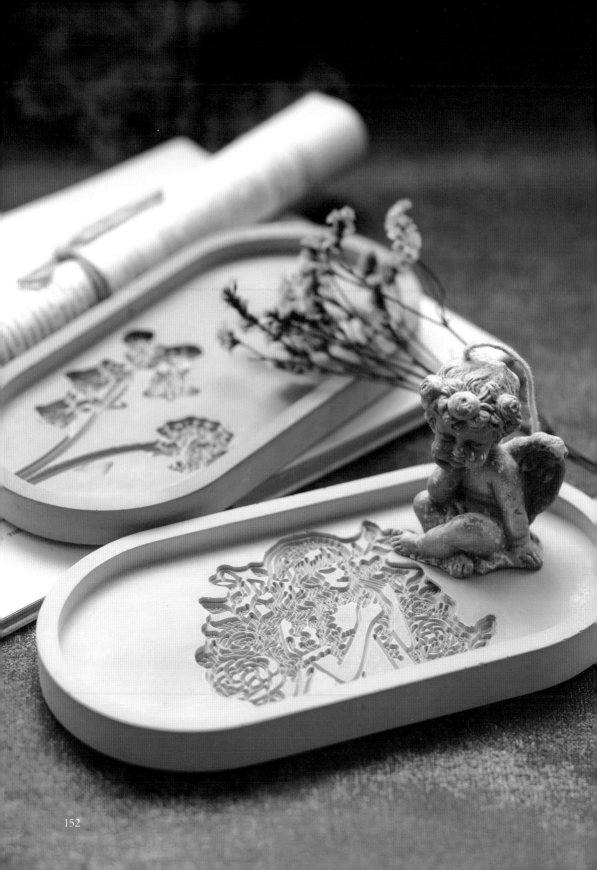

圖騰印模
托盤

難度
★★

不需要手巧，用美麗的矽膠印章，
就可以在石膏上做出細緻繁複的立體圖案。
移除印章時要小心不要破壞到細節處。

材料

石膏粉（100%）
水（35%）
氧化鐵（棕色）
色精
消泡劑（0.5-1%）
酒精

工具

橢圓托盤矽膠模具
電子秤
紙杯
攪拌棒
水砂紙
矽膠印章

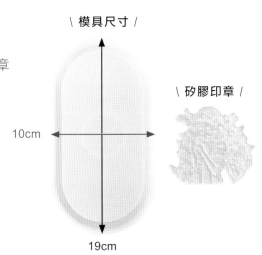

\ 模具尺寸 /

\ 矽膠印章 /

10cm

19cm

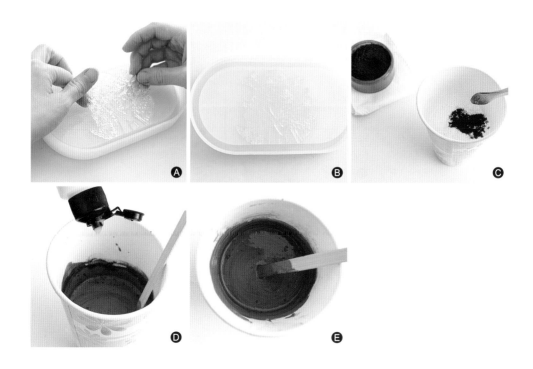

HOW TO MAKE

1 將矽膠印章放置在模具中做準備。Ⓐ Ⓑ

2 將棕色氧化鐵加入石膏粉中調色,並攪拌均勻。Ⓒ

3 將調色後的石膏粉加入水中並攪拌均勻。

4 加入消泡劑至石膏液中,繼續攪拌至沒有氣泡。Ⓓ Ⓔ

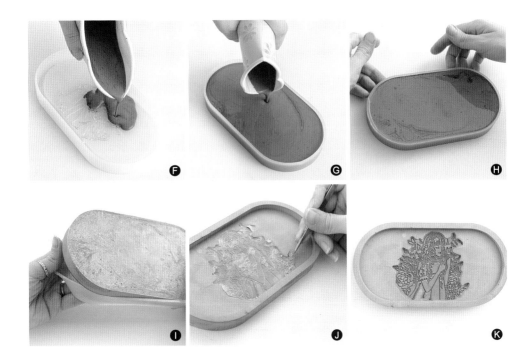

5　將石膏液倒入模具。Ⓕ Ⓖ

6　輕敲模具使氣泡排出。若表面有氣泡，可噴酒精消泡。Ⓗ

7　等待石膏完全硬化後從模具取出。Ⓘ

8　小心地移除矽膠印章。Ⓙ Ⓚ

9　若石膏底部有凹凸不平的情況，可用水砂紙磨平即完成。

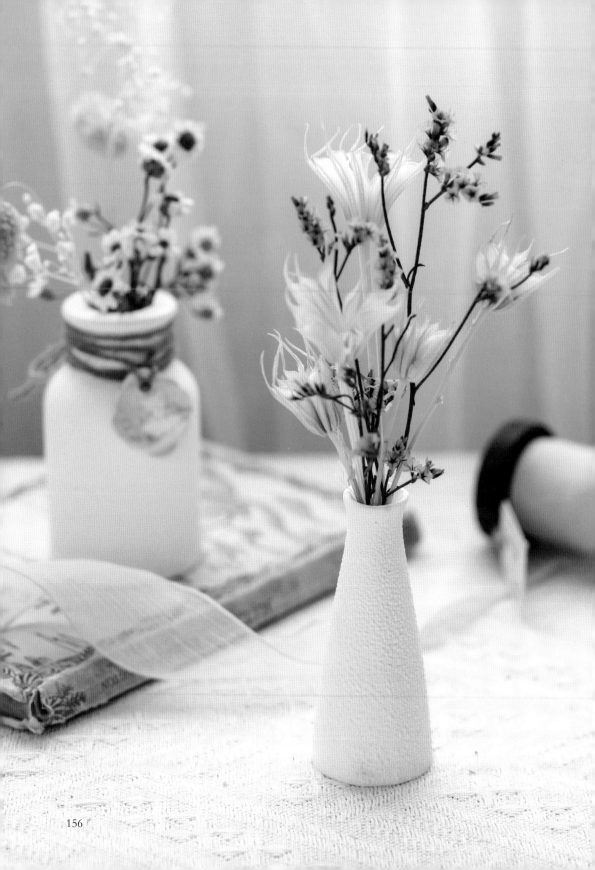

乾燥花
石膏小花瓶

難度
★

小的石膏花瓶比較適合插乾燥花，
因為瓶身小，裏頭的水很快就會被吸乾。
如果想要插鮮花，建議製作大一點的花瓶。

材料

石膏粉（100％）
水（35％）
消泡劑（0.5-1％）
酒精

工具

花瓶矽膠模具
電子秤
紙杯
攪拌棒
刮刀
水砂紙

\ 模具尺寸 /

9cm

4cm

▲內部結構

POINT

● 石膏小花瓶建議放置約 2-3 天至全乾後再
　放乾燥花，以免乾燥花受潮後容易發霉。
● 花瓶顏色沒有限制，但想要隨興搭配各種
　顏色的花時，白色會是比較好的選擇。

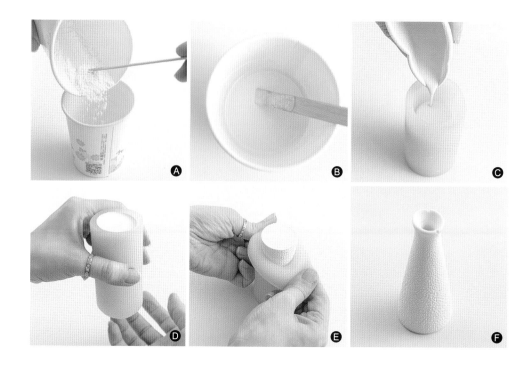

HOW TO MAKE

1　將石膏粉倒入水中後均勻攪拌。Ⓐ

2　加入消泡劑至石膏液中，繼續攪拌至沒有氣泡。Ⓑ

3　將石膏液倒入模具，並輕敲模具以排出氣泡。Ⓒ Ⓓ
　　TIP 務必從上下、左右敲一敲模具，否則有氣泡不容易排出。

4　使用刮刀刮除多餘的石膏液。

5　若表面有氣泡，可噴酒精消泡。

6　等待石膏完全硬化後從模具取出。Ⓔ Ⓕ

7　若石膏底部有凹凸不平的情況，可用水砂紙磨除。

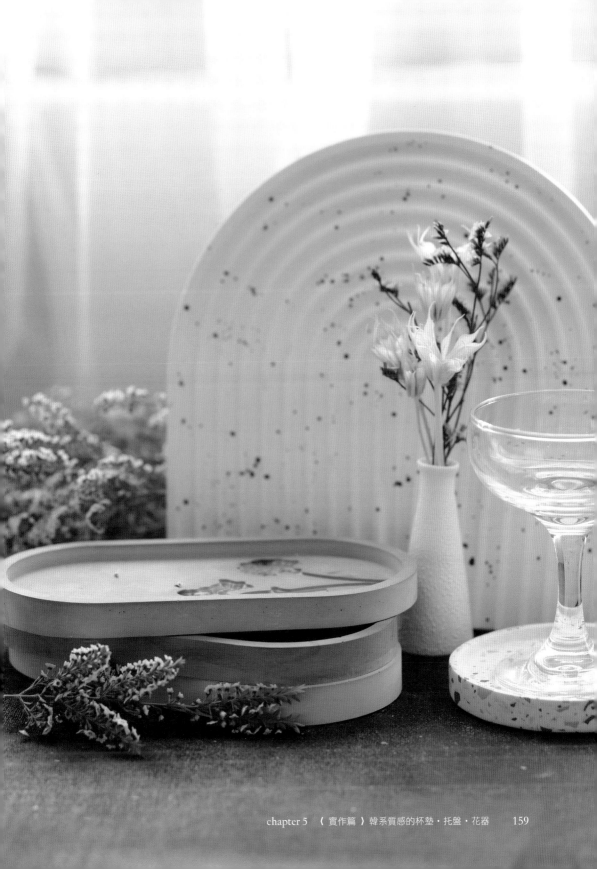

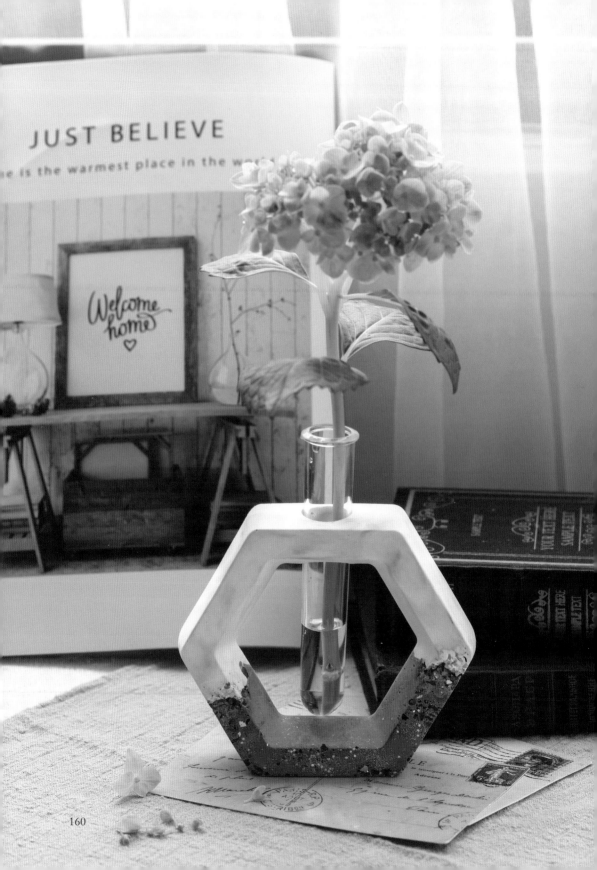

閃亮雙料
水培花瓶

難度
★★★

這款花瓶一推出就有好多學生來詢問。
利用少許的裝飾和大理石紋做出分層效果，
充分結合各種不同的石膏設計小技巧。

材料

石膏粉（100%）
水（35%）
色精（藍色）
消泡劑（0.5-1%）
酒精
小碎石
亮粉
小蘇打粉
水培試管

工具

六角形水培花瓶矽膠模具
電子秤
紙杯
攪拌棒
刮刀
水砂紙
隨意貼

\ 模具尺寸 /

12cm

6cm

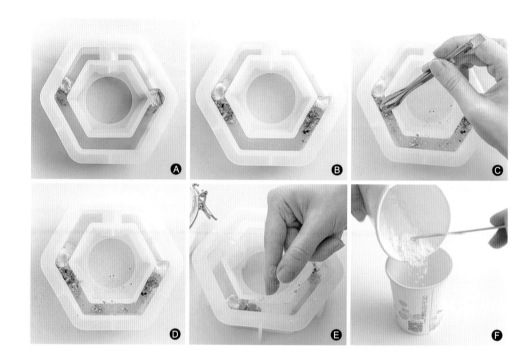

‖ 製作花瓶下半部 ‖

1 將隨意貼黏在模具左右兩側，讓上下做出分隔。Ⓐ

2 在模具中的下半部堆放少量小碎石。Ⓑ

　　TIP 用細長工具盡量把小碎石往隨意貼靠攏，堆疊成立體狀。

3 接著不均勻地撒上亮粉。Ⓒ

4 擺放完裝飾物的樣子。Ⓓ

5 在模具局部位置撒上少量小蘇打粉。Ⓔ

6 將石膏粉加入水中並攪拌均勻。Ⓕ

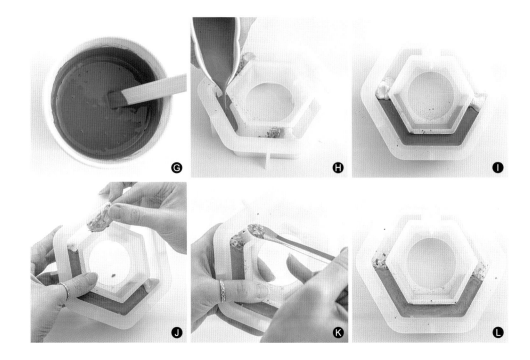

7　將藍色色精加入石膏液中調色。Ⓖ

8　將石膏液從撒好小蘇打粉的位置倒入模具。Ⓗ Ⓘ

9　等到石膏稍微凝固後，取下兩側的隨意貼。Ⓙ

10　如果小碎石黏到隨意貼上而變少，可以再補放一些。Ⓚ Ⓛ

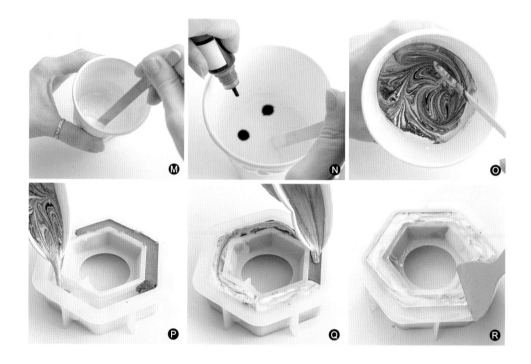

‖ 製作花瓶上半部 ‖

11 將石膏粉加入水中拌勻，再加入消泡劑，攪拌至沒有氣泡。Ⓜ

12 在石膏液中滴少許藍色色精。Ⓝ

13 用攪拌棒在石膏液表面勾畫出藍色線條。Ⓞ

14 將石膏液先倒入模具空的那一側，再倒滿整個表面。Ⓟ Ⓠ

15 輕敲模具使氣泡排出。若表面有氣泡，可噴酒精消泡。

16 使用刮刀刮除多餘的石膏液。Ⓡ

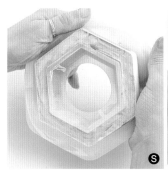

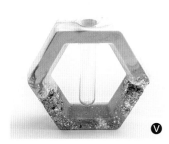

17 等待石膏完全硬化後從模具取出。Ⓢ Ⓣ

18 若石膏底部有凹凸不平的情況,可用水砂紙磨除。

19 將水培試管插入石膏花瓶的開口處即完成。Ⓤ Ⓥ

Plaster design

實作篇

結合異材質的
石膏燭台・蠟燭

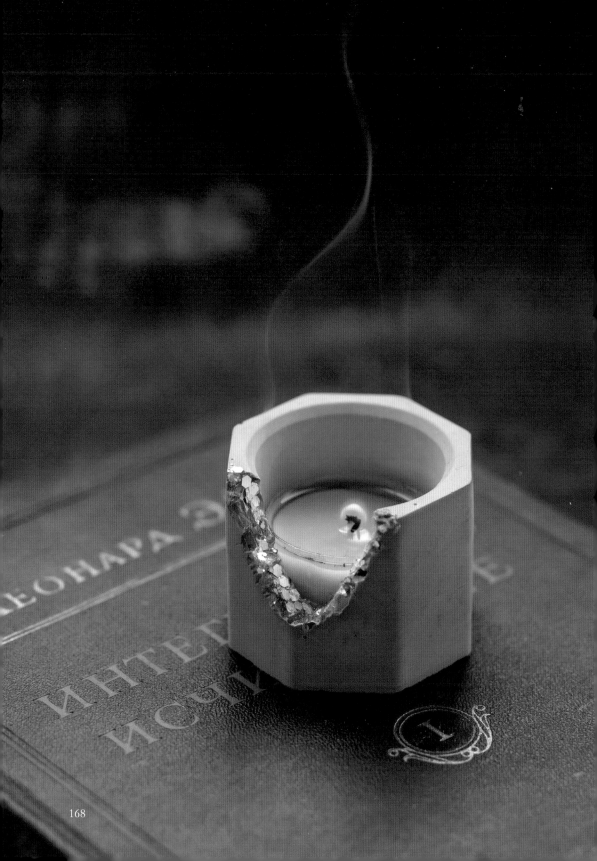

鑽石鑲嵌
燭台

彷彿晚禮服似的鑽石鑲嵌燭台，
簡單的設計看起來典雅又雍容華貴，
點上蠟燭後，閃爍的光芒更增添迷人感。

材料

石膏粉（100%）
水（35%）
色精（紫色）
消泡劑（0.5-1%）
酒精
美甲用碎鑽及亮粉

工具

八角形燭台矽膠模具
電子秤
紙杯
攪拌棒
水砂紙
E8000 膠水
鑷子
水彩筆

＼ 模具尺寸 ／

6cm

2.5cm

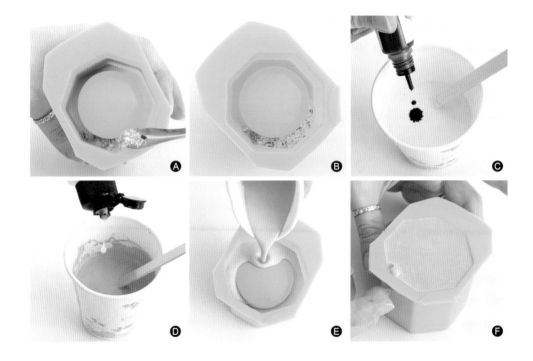

1 將美甲用碎鑽及亮粉堆放在模具的一個角落。Ⓐ

2 堆疊完成的樣子。Ⓑ

3 將石膏粉加入水中並攪拌均勻。

4 將紫色色精加入石膏液中調色。Ⓒ

5 加入消泡劑至石膏液中，繼續攪拌至沒有氣泡。Ⓓ

6 將石膏液倒入模具至滿。Ⓔ

7 輕敲模具使氣泡排出。若表面有氣泡，可噴酒精消泡。Ⓕ

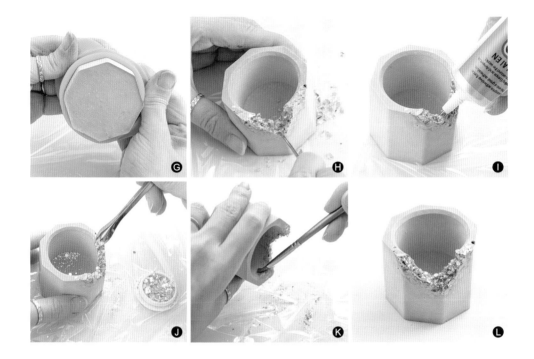

8　等待石膏完全硬化後從模具取出。Ⓖ

9　用鑷子等尖銳工具將過多黏附在碎鑽上的石膏清除乾淨。Ⓗ

10　使用 E8000 膠水點在要加強碎鑽、亮粉的位置上。Ⓘ

11　將更多的碎鑽、亮粉黏在表面，增強效果。Ⓙ

12　再用水彩筆清理乾淨。Ⓚ

13　底部若有凹凸不平的情況，可用水砂紙磨除後即完成。Ⓛ

大理石
多層次燭台

想要製作多層次的石膏色彩變化時，
可以將需求量的石膏粉和水分批攪拌、調色，
透過不同的技巧與組合，表現出各具特色的風貌。

材料

石膏粉（100%）
水（35%）
色精（黑色、藍色）
消泡劑（0.5-1%）
酒精
雲母片
美甲用碎鑽及亮粉
小蘇打粉
英文字透明貼紙

工具

六角形燭台矽膠模具
電子秤
紙杯
攪拌棒
水砂紙
鑷子
小刷子

\ 模具尺寸 /

10cm

9cm

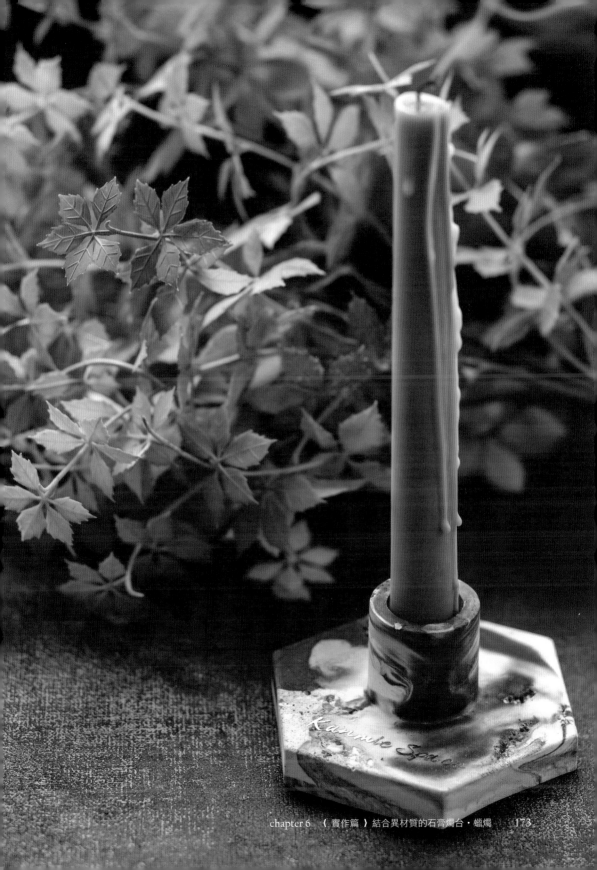

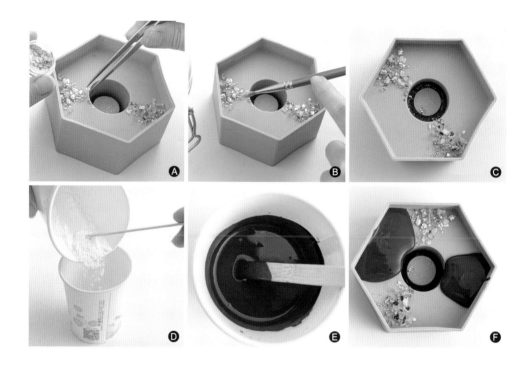

HOW TO MAKE

1　在矽膠模具中放置少量美甲用碎鑽及亮粉、雲母片。Ⓐ

2　在模具局部位置撒上少量小蘇打粉。Ⓑ

3　擺放完裝飾物的樣子。Ⓒ

4　將石膏粉加入水中並攪拌均勻。Ⓓ

5　將黑色色精加入石膏液中調色。Ⓔ

6　加入消泡劑至石膏液中，繼續攪拌至沒有氣泡。

7　將黑色石膏液少量倒在模具上兩處，待稍微凝固。Ⓕ

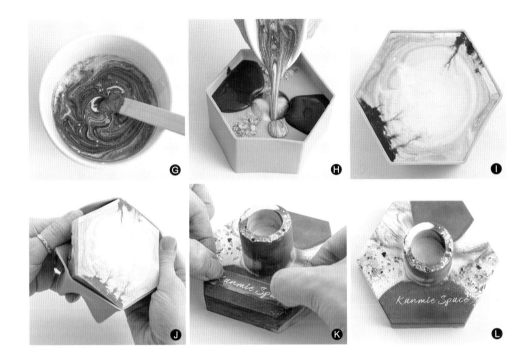

8 將石膏粉加入水中並攪拌均勻。

9 在石膏液中滴入少量藍色色精，用攪拌棒在表面勾畫出線條。Ⓖ

10 將藍色石膏液快速倒入模具中至滿，並輕敲模具使氣泡排出。Ⓗ Ⓘ

11 若表面有氣泡，可噴酒精消泡。

12 等待石膏完全硬化後從模具取出。Ⓙ

13 若石膏底部有凹凸不平的情況，可用水砂紙磨除。

14 貼上印有喜歡文字的透明貼紙（亦可省略）即完成。Ⓚ Ⓛ

金屬光
鵝蛋造型燭台

這款燭台使用特別的製作技巧和石膏液比例，
讓石膏液確實呈現出渾圓的中空蛋形。
蠟燭光照映金屬色澤，散發出神祕唯美的氛圍。

材料

石膏粉（100%）
水（28%）
氧化鐵或水彩（黑色）
壓克力顏料（金屬色）
酒精

工具

電子秤
紙杯
攪拌棒
水球
小杯子
一次性手套
保鮮膜
水彩筆

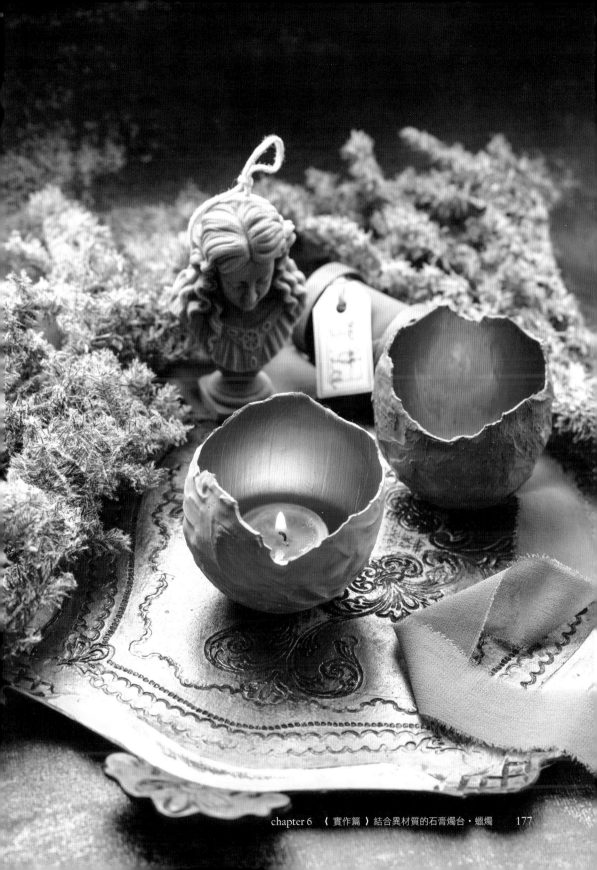

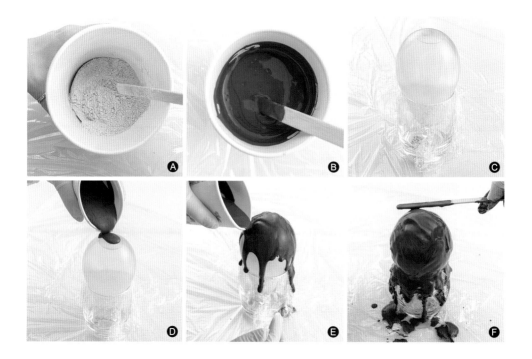

HOW TO MAKE

1　在桌面上鋪保鮮膜或報紙，以防弄髒。

2　提前製作一個大小約燭台尺寸的水球。
　　TIP 示範作品的大小約直徑 8cm。

3　將石膏粉與水以 100:28 比例分別秤量。

4　在石膏粉中加入黑色氧化鐵調色並攪拌均勻。Ⓐ

5　將調色好的石膏粉倒入水中後均勻攪拌。Ⓑ

6　將小杯子杯口包覆一層保鮮膜，並將水球放置在杯子上。Ⓒ

7　把攪拌好的石膏液慢慢覆蓋在水球表面。ⒹⒺ
　　TIP 可用手慢慢堆疊至想要的樣子，或是用攪拌棒刮出凹凸表面；
　　　　如果想要光滑感，就不要刮。Ⓕ

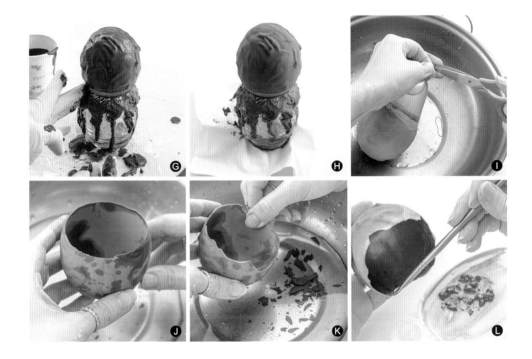

8 完成後，將靠近杯口的石膏液擦拭乾淨，避免
 硬化後跟杯子外的石膏相黏。Ⓖ
 TIP 把杯子轉一轉，確認水球每一面都有石膏液，
 注意石膏液要稍微有點厚度。

9 靜置至石膏完全凝固。Ⓗ

10 石膏完全凝固後，把水球剪破。Ⓘ

11 將燭台邊緣，用手慢慢剝至想要的形狀。ⒿⓀ
 TIP 燭台洞口不可太窄，避免火源直接燒到石膏
 碎裂。剝成高低不一，看起來會更像蛋殼。

12 使用金屬色壓克力顏料塗滿燭台內層，待乾燥
 後即完成。Ⓛ

香氛
水泥杯蠟燭

以石膏自己製作出帶有香氣的杯狀蠟燭，
方便使用外，也很適合當成送人的禮物。
水泥色系加上字母的搭配，比想像中更有質感。

材料

石膏
石膏粉（100%）
水（30%）
氧化鐵（黑色）
酒精

蠟燭
CB 大豆蠟（100%）
香精（8%）

工具

圓形蠟燭杯矽膠模具
電子秤
紙杯
攪拌棒
水砂紙
印章
印台
燭芯
燭芯貼
燭芯架
電熱爐
不鏽鋼鍋
溫度計

\ 模具尺寸 /

6cm

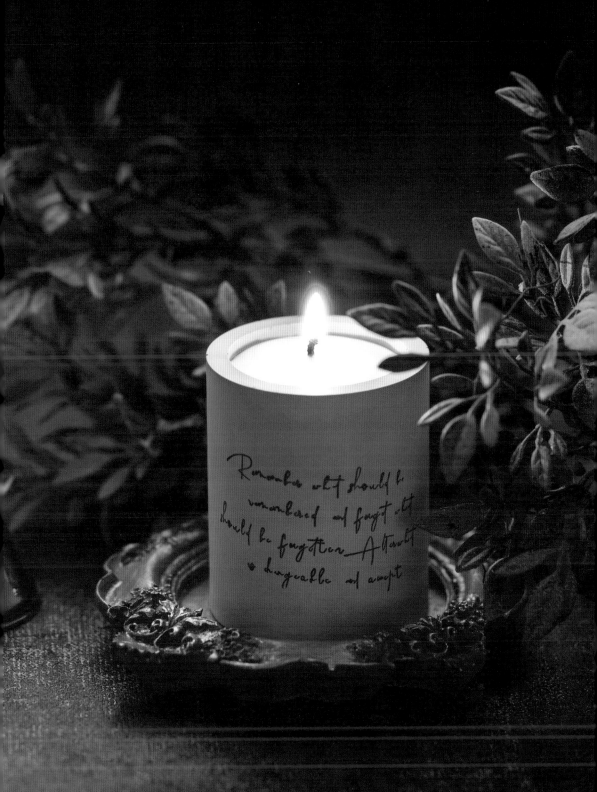

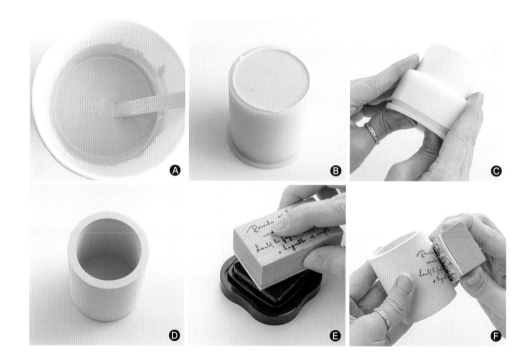

HOW TO MAKE

‖ 製作石膏杯 ‖

1 將石膏粉與水以 100:30 比例分別秤量。

2 將黑色氧化鐵加入石膏粉中調色後,倒入水中,並攪拌
 均勻。Ⓐ

3 將石膏液倒入模具,並輕敲模具以排出氣泡。Ⓑ

4 若表面有氣泡,可噴酒精消泡。

5 等待石膏完全硬化後從模具取出。Ⓒ Ⓓ

6 使用印章沾取印台,在石膏表面蓋出想要的圖案。Ⓔ Ⓕ
 TIP 順著石膏杯的圓弧形一次蓋完,圖案才會印得完整。

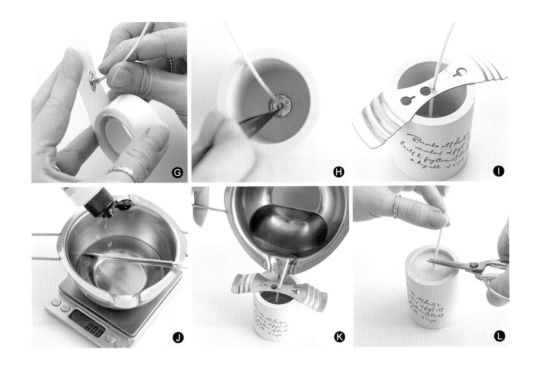

‖ 製作蠟燭 ‖

7　將燭芯黏起一塊燭芯貼後，固定在石膏杯中央，並用燭芯
　　架固定。Ⓖ Ⓗ Ⓘ

8　加熱融化 CB 大豆蠟。

9　待蠟溫達到 70-75℃ 時離火，加入香精。Ⓙ

10　將大豆蠟與香精攪拌均勻至溫度降到 60-65℃。

11　將大豆蠟倒入石膏杯中。Ⓚ

12　等待大豆蠟完全凝固，移除燭芯架、修剪燭芯後完成。Ⓛ

Column

製作蠟燭的好用材料與工具

由於石膏具有耐熱、堅固的特性，所以很適合與蠟燭做異材質的結合，兩者之間的技巧與模具也有許多相似之處，很多人常一起學習。因此接下來，也向大家介紹書中使用的基本製蠟材料與工具，若對做蠟燭感興趣也可以一同參考。

電熱爐

用來熔化蠟的加熱器具。熔蠟時最好用中小火加熱。不可用明火，溫度過高蠟面會起火。

不鏽鋼鍋

用於測量或熔蠟的容器。不鏽鋼材質在高溫下相對安全，也可以使用鋁製燒杯或水壺，但避免使用玻璃，玻璃在高溫下可能會損壞，需要很小心。

溫度計

用來測量蠟溫的工具。每個溫度計的溫度略有差異，建議使用玻璃溫度計，雖然損壞率較高，但測量快速準確。不建議使用金屬溫度計，溫度顯示較慢。

大豆蠟

大豆蠟是由大豆油氫化而成的天然蠟材，比水輕、熔點低，燃燒過程中產生的煙少，且燃燒時間長，最適合用來製作香氛蠟燭。依硬度區分為「容器蠟 (CB)」及「柱狀蠟 (PB)」，容器蠟能夠與容器完美貼合；而柱狀蠟則有良好收縮率，讓成品更容易脫模。若是產品上沒有標示，可用熔點稍微區分，熔點在 51℃ 以上為柱狀蠟，51℃ 以下為容器蠟。

白蜂（蜜）蠟

蜂蠟是從蜜蜂製造蜂窩的物質中提煉出來的天然蠟，燃燒時幾乎不會散發出二氧化碳或黑煙，有助於去除潮濕和異味，而且本身的香氣柔和紓壓。通常是深黃色（未精製），米白色（精製）則是經過脫色處理，不是化學漂白劑。在製作大豆蠟燭中添加蜂蠟可以提高硬度和增加香味。

SHP 果凍蠟

果凍蠟是按一定比例混合礦物油
（白蠟油）和果凍蠟粉（聚合物）
後加熱製成，質地透明而柔軟。
果凍蠟不適合添加香氛，會變霧
且失去透明度，甚至泛黃。果凍
蠟的硬度取決於添加果凍蠟粉的
多寡，依據硬度可區分為：

- MP（中聚合物）：熔點約 80-
 90℃，適合做容器類型。
- HP（高聚合物）：熔點約 90-
 100℃，適合做小型翻模類型。
- SHP（超高聚合物）：熔點約
 100-110℃，適合做大型翻模
 類型。

模具

有矽膠和聚碳酸酯（PC、
塑膠）的材質。矽膠模具
可用於石膏和蠟燭製作，
而 PC 模具則適用於各種
形狀的柱狀蠟燭。

燭芯貼

又名「氣球點膠」，用於
將燭芯底座固定在容器的
底部。

燭芯架

將燭芯固定在容器中心，
避免在蠟變硬過程中移動
的工具。也可以用竹筷子
代替。

模具黏土

俗稱「隨意貼」的萬用環保黏土。在柱體模具中放入
燭芯後黏上，以防止蠟液外漏。

燭芯

用於吸取蠟材來燃燒蠟燭的線狀材料，最常使用的是
純棉和木質。使用蠟燭時，建議保持約 0.3-1.0cm 的
燭芯長度。

純棉燭芯 由 100％天然棉製成，可運用於各類蠟燭。
木質燭芯 較新開發的燭芯，可增添燃燒木材的味道。

OHP 投影機紙

具有透明及耐高溫的特性。在使用果凍蠟時，為避免
與桌面沾黏，所以會在底部放上 OHP 投影機紙，可完
全隔絕桌面，並且達到抗髒汙的效用。

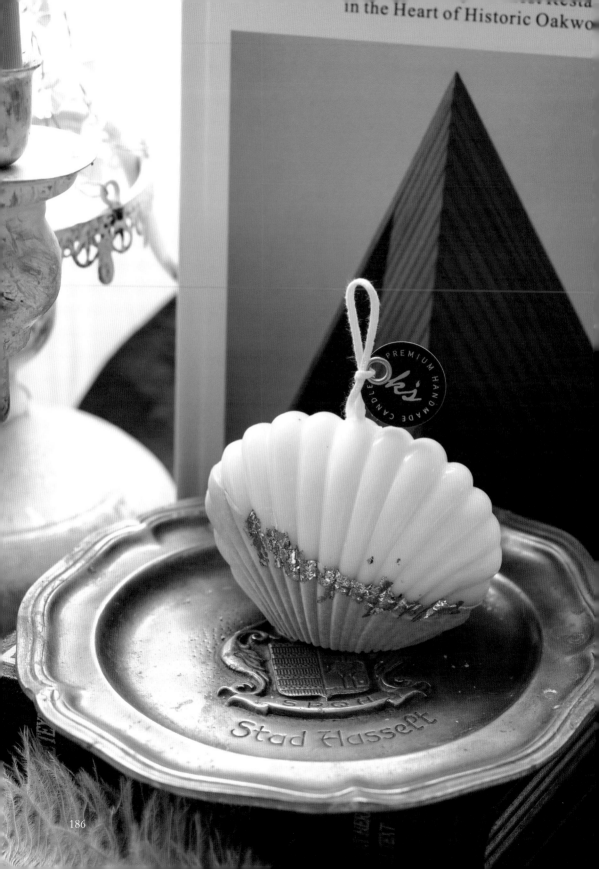

水泥風
雙層蠟燭

難度
★★★

石膏蠟燭除了以石膏做成盛裝的容器，
也可以堆疊出形狀各異的造型蠟燭，
透過形色排列組合，盡情揮發自己的創意。

材料

石膏

石膏粉（100%）

水（30%）

氧化鐵（黑色）

金箔

紙製小吊牌

繩子

蠟燭

PB 大豆蠟（80%）

白蜜蠟（20%）

香精（8%）

工具

貝殼 PC 模具

電子秤

紙杯

攪拌棒

水砂紙

燭芯

隨意貼

橡皮筋

竹筷

電熱爐

不鏽鋼鍋

溫度計

白膠

\ 模具尺寸 /

10cm

7cm

POINT 將 PB 大豆蠟與白蜜蠟以 8:2 的比例混合使用。大豆蠟較軟，混合白蜜蠟調整硬度才能夠做出立體造型。

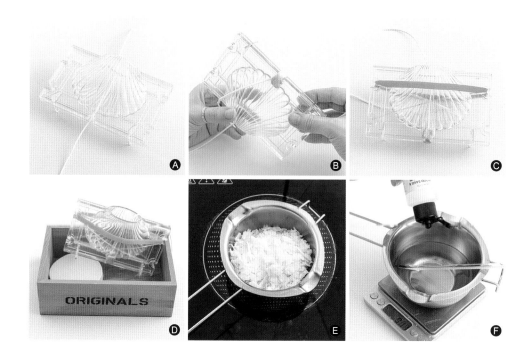

HOW TO MAKE

‖ 製作蠟燭 ‖

1 將燭芯放入模具內，用隨意貼把洞口封住，
 再用橡皮筋固定住模具。Ⓐ Ⓑ Ⓒ

2 將模具一角架高，呈現傾斜的樣子。Ⓓ

3 將 PB 大豆蠟與白蜜蠟以 8:2 的比例秤量，
 放在一起加熱融化。Ⓔ

4 當蠟溫達到 85-90°C 時離火，加入香精。Ⓕ

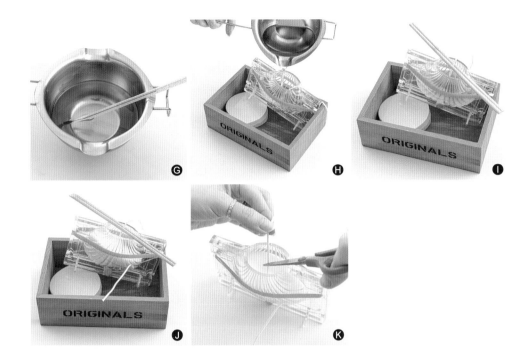

5　攪拌均勻後，等待蠟溫降至 75-80°C 時倒入模具約
　　半滿。Ⓖ Ⓗ

6　利用竹筷讓燭芯固定在蠟的中間，待其凝固。Ⓘ Ⓙ

7　蠟凝固後，把竹筷移除，剪掉多餘的燭芯。Ⓚ

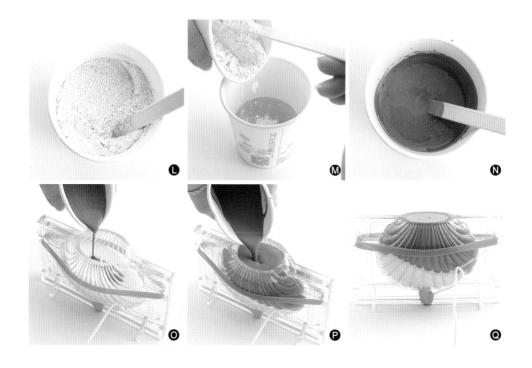

‖ 製作石膏 ‖

8 在石膏粉中加入氧化鐵調色，並攪拌均勻。Ⓛ

9 將調色後的石膏粉倒入水中後均勻攪拌。ⓂⓃ

10 把模具平放，將石膏液倒入模具中。ⓄⓅ

11 完成之後的樣子。Ⓠ

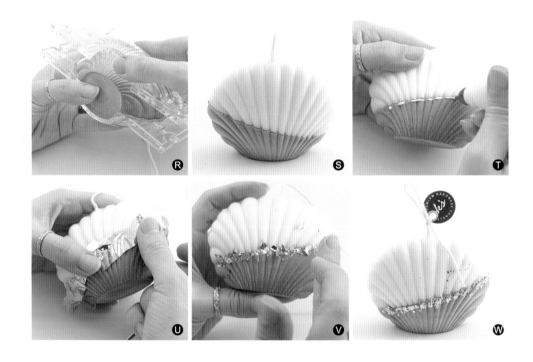

12 待石膏完全凝固後，取下橡皮筋與隨意貼，小心拆
除模具，將石膏蠟燭脫模。Ⓡ Ⓢ

TIP 如果有石膏流到蠟燭上而凝固，用手剝掉即可。

13 在蠟燭和石膏的交界處點上白膠，將金箔一片一片
黏上去，再把多餘的剝掉。Ⓣ Ⓤ Ⓥ

14 可再依喜好用繩子綁上小吊牌即完成。Ⓦ

台灣廣廈 國際出版集團
Taiwan Mansion International Group

國家圖書館出版品預行編目（CIP）資料

韓系石膏設計：第一本石膏創作全技法！擴香石×托盤×燭台
×花器，30款簡單的美感生活小物 / 楊語蕎著. -- 初版. -- 新北
市：蘋果屋出版社有限公司, 2023.12
192面；17×23公分
ISBN 978-626-97781-3-3(平裝)
1.CST: 石膏 2.CST: 手工藝

939.2 112017544

韓系石膏設計
第一本石膏創作全技法！擴香石×托盤×燭台×花器，**30**款簡單的美感生活小物

作　　　者／楊語蕎	編輯中心編輯長／張秀環・編輯／蔡沐晨・許秀妃
攝　　　影／Hand in Hand Photodesign　璞真奕睿影像	封面設計／曾詩涵・**內頁排版**／菩薩蠻數位文化有限公司 製版・印刷・裝訂／東豪・弼聖・秉成

行企研發中心總監／陳冠蒨	線上學習中心總監／陳冠蒨
媒體公關組／陳柔彣	數位營運組／顏佑婷
綜合業務組／何欣穎	企製開發組／江季珊、張哲剛

發　行　人／江媛珍
法　律　顧　問／第一國際法律事務所 余淑杏律師・北辰著作權事務所 蕭雄淋律師
出　　　版／蘋果屋
發　　　行／蘋果屋出版社有限公司
　　　　　　地址：新北市235中和區中山路二段359巷7號2樓
　　　　　　電話：（886）2-2225-5777・傳真：（886）2-2225-8052

代理印務・全球總經銷／知遠文化事業有限公司
　　　　　　地址：新北市222深坑區北深路三段155巷25號5樓
　　　　　　電話：（886）2-2664-8800・傳真：（886）2-2664-8801
郵　政　劃　撥／劃撥帳號：18836722
　　　　　　劃撥戶名：知遠文化事業有限公司（※單次購書金額未達1000元，請另付70元郵資。）

■出版日期：2023年12月　　　　ISBN：978-626-97781-3-3